U0060579

華麗舞台的
深夜告白

賣座演出製作祕笈

資深藝術行政統籌 **林佳瑩**
資深藝文媒體專家 **趙靜瑜**／著

目錄

作者序

　　這是一本「內行人看專業、外行人看故事」的書，只要喜歡聽音樂會，看表演藝術的朋友，相信您們會喜歡它。

　　開始從事藝術行政工作時，我經常希望找一本可以當作閒書一般閱讀，但是又能從中學習的書，不過看了許多相關領域的書籍之後，深刻體會到有的文字太生硬咬不下去，有的實作說明不夠到位，這幾年因為同時擔任教職，這個「將自己經驗分享寫成一本書」的念頭就更加強大。

　　近年行政法人國家表演藝術中心成立，新的表演場館紛紛興建完成，未來訓練有素的專業藝術行政人才的確有所需求，這本書希望能真正成為「賣座演出製作祕笈」，藉由音樂演出活動「樂季」規劃的方式、呈現的內容、音樂家的邀請、演出酬勞的討論、行程規劃安排、影像紀錄留存、媒體宣傳行銷等等音樂會及表演藝術工作會面臨的種種狀況，以深入淺出的方式讓讀者可以了解舞台上的音樂會是如何產生，舞台下的製作過程又該如何籌備，也希望讓對於這個工作領域有興趣的年輕朋友透過這本書，積累自己的「武功祕笈」。

為什麼是靜瑜——

當寫書的念頭持續形成的時候，我心裡一直有個想法，希望邀請一位志同道合又極具專業的朋友，共同為藝術行政這個專業領域記錄一些寶貴的記憶以及經驗。雖然我默默地打著靜瑜的主意，但是因為她是藝文界、媒體界的超級一姐，平常極為忙碌，固然我們熟識已久，但總覺得邀請她共同執筆並不容易。

不過勇於挑戰是我的興趣之一，於是找到一個風和日麗、百花齊放的日子，和靜瑜聊起我的夢想，希望邀請她共同築夢，一起為藝術行政、演出活動製作留下一部「內行人看專業、外行人看故事」的專業手札、祕笈，結果才一聊開，各自的經驗說不完，彼此許多觀點時有差異，時有融合，但我們都迫不及待地希望分享被留下這些寶貴的記憶，這正是我所盼望的；尤其靜瑜在媒體公關宣傳以及文化觀點上所具備的強大文字內涵，更是值得我所學習，感謝她不藏私，更非常榮幸她願意與我共同合作，讓我的夢想成為我們的夢想，更期待這本手札未來成為加入藝術行政工作者的「寶典祕笈」。

為什麼是佳瑩──

　　這個社會在乎專業，卻從不給積累專業的時間跟資源，於是年輕世代只能如瞎子摸象般前進，用自己的方式打帶跑、邊做邊學，中間有許多過程是非常容易讓一個喜歡表演藝術行政工作的人熱情燃燒殆盡，灰心到掛冠求去。還在學校唸書學習，卻對這個產業充滿幻想的學子們，卻又相當難以理解中間的眉角，受邀到學校兼課，總有一時半刻無法讓學生迅速了解表演藝術生態的遺憾。

　　我認識佳瑩很多年，她是我接觸過表演藝術行政裡最從一而終的專家之一，她生長在音樂世家，從演奏到行政，總能駕馭有餘；雖然在公立樂團工作，在年復一年的年度樂季企劃中，她總能在堅持與妥協中找到可以接受的平衡；她與許多音樂家建立起的關係，早已經超脫公務往來，互相信任，在人情裡練達。

　　何其幸運，佳瑩和我都成長在黃金年代的尾端，我們年紀相仿，同樣喜歡古典音樂，我們經歷過台灣經濟高峰、股票萬點之後所帶動的表演藝術百花齊放，有機會親炙偉大的音樂家，感受台灣表演藝術市場的脈動。當佳瑩提議要合寫這本書時，我幾乎毫不猶豫就答應了，能夠用

我熟悉的文字方式將這些經驗與感受傳遞出來，這是我的
榮幸。

　　在我們兩位藝術行政工作加起來超過五十年的經歷
下，這一本書的經驗分享相信是個起點，而不是個終點。
在起點的過程當中，我們深深感謝先生、子女永遠支持一
個假日經常不在家的太太與母親，這不是容易的包容，但
他們做到了，因為他們的持續支持才是我們最大的支柱。
最後更感謝有樂出版事業有限公司（MUZIK）總編家璁以及
他的編輯團隊，願意將寶貴的資源投入在我們的著作上。

　　謹以此書獻給喜愛表演藝術的朋友們。

推薦序

透過細節　讓音樂發光

前文化部長，現任北藝大及銘傳大學教授──洪孟啟

　　多年都在政府與教育單位工作，從自身過去的文化行政經驗中，深知推動文化工作的辛苦，過去擔任省政府教育廳長時，就經常與國立臺灣交響樂團有過合作與互動，佳瑩是非常資深、細心的樂團行政工作者。而在擔任文化部次長級部長期間，靜瑜身在媒體，持續給予我們許多的支持與建議，她也曾經是我在佛光大學藝術學研究所的學生，緣分難得。

　　台灣積累表演藝術能量多年，大則有國家交響樂團、臺北市立交響樂團與國立臺灣交響樂團等等，也有許多民間音樂團體如台北愛樂合唱團、朱宗慶打擊樂團等等，再加上國家重大文化建設如臺中國家歌劇院、衛武營國家表演藝術中心等等在近年都陸續完工啟用，文化創意有了外在的環境資源，更須要有強而有力的文化行政作業支持，才能讓充滿創意與夢想的藝術家們完美走向舞台，與全世界的觀眾分享他們對人生的思索，對夢想的追求以及對於

生命的企盼。

多年前台積電董事長張忠謀曾說過：「學位、知識，都遠遠不夠成為新時代人才，唯有洞察、創意及無框架思考，才是未來競爭的關鍵力。」藝術產業已經成型多年，藝術文化所衍生的文化創意產業更是傳統產業轉型的重要力量。台灣是一個給機會的社會，台灣也鼓勵給許多有興趣朝向表演藝術發展的工作者各種機會，雖然辛苦，卻都能有自己對於生命的收穫。

靜瑜與佳瑩兩位資深的藝術行政工作者可以聯手出書，將多年的經驗透過文字分享，書中提到的許多實務案例，都是兩位多年寶貴的體驗。深切祝福出書順利，也希望對於有興趣從事表演藝術行政工作的年輕朋友有所助益。

兩位資深「局內人」的武林祕笈

國家表演藝術中心董事長
朱宗慶打擊樂團創辦人暨藝術總監──朱宗慶

　　表演藝術這條路，在台前光鮮亮麗的背後，有許多不足為人道的辛苦和困難。這句話不但適用於舞台上接受掌聲的演出者，對幕後的行政人員來說，感受恐怕會特別深。每一場演出都猶如一次殘酷擂台，要成為足以獨當一面的藝術行政工作者，必須讓節目的企劃、製作、行銷，從一個意念構想，轉化為可具體執行的細目，並透過各種方式，協助演出者在舞台上達到最佳效果。

　　除了對藝術充滿熱愛與了解、願意與藝術家一起打拚之外，從事藝術行政必須具備掌握藝術核心內涵與產業特性的敏感度和判斷力，以及包括策略行銷、公關募款、領導統御、國際事務、會計財務、資訊科技在內的相關專業知識技能，並累積足夠的實務經驗、人脈與資源，才能將這些紛雜而環環相扣的工作整合起來。因此，從事藝術行政工作其實相當不容易，無論是就專業呈現或是經費財務、人際關係、心理抗壓等而言，都是不小的承擔和責任。

　　完美的展演呈現，有賴精準卻繁瑣的行政工作支持，可以說，藝術行政工作者是帶動藝術文化發展功不可沒的推手。過往，有些人在因緣際會或不得不然的情況下，開始從事藝術行政工作；然而，現已有愈來愈多的人，是懷抱熱情與理想，打定主意要將藝術行政工作視為專業與志業來經營。因此，很高興看到《華麗舞台的深夜告白》出版，這是由兩位資深「局內人」所撰寫的「武林祕笈」，讓表演藝術過往多為口傳心授的絕活功夫，能有更多機會獲得共鳴、印證與傳承——謝謝佳瑩、靜瑜的分享！

實戰經驗的分享

新加坡交響樂團音樂總監——水藍

　　音樂家的人生，通常是「飛機」、「旅館」跟「音樂廳」三點一線的交集，要順順當當地完成這三點，看起來簡單，但是實際執行起來有太多的「細節」，才能把音樂家從天涯海角的某一處送到舞台上，傳遞美好的音樂。

　　很幸運地，我是被安排的那一方。

　　和國立臺灣交響樂團從 2004 年開始合作，至今十多年，在我所接觸的工作夥伴當中，最熟悉的莫過於樂團樂季規劃、音樂家合作邀請以及樂團管理的佳瑩，她對於演出所有藝術行政工作的熟悉度及熱衷專業的精神，令我非常佩服，尤其合作當中有過一次非常深刻的經驗：一位聲樂家出發前重感冒無法成行，眼看排練行程三天後開始，她竟然可以在 24 小時內聯絡好國外音樂家，談妥所有合作條件，48 小時後替代的聲樂家已經從歐洲飛抵台灣了。重點是她了解這個聲樂家的聲音是我喜歡的聲音，能夠如此了解音樂家需求的判斷力，非常不容易，但更重要的是專業與熱誠，在過去的合作經驗，很少看到有她難以完成的事情以及不能解決的困難，這樣的經驗願意透過書本來分

享以及傳承，實屬難得。

　　靜瑜則是我每次在台灣所參加的媒體活動，都會見到的老朋友，她多次的專訪，在記者會上遇到的場合，所提及的問題，相當深入又具內涵，是位非常資深及專業的媒體人，每場活動藉由她的觀察及報導所呈現出來的媒體效益，令我印象深刻。

　　近年來亞洲更多的樂團及新的音樂廳、劇院紛紛崛起，有了好的樂團、表演場地更需要有好的行銷、規劃、管理等人才來培養經營，如果有這樣一本書，相信對音樂藝術行政工作有興趣的朋友，必定會有很大的幫助，尤其佳瑩、靜瑜兩位將最珍貴的經驗用輕鬆的語法介紹，相信喜歡表演藝術的朋友也可以藉此一窺音樂行政工作的點滴，真心希望此書能帶著喜歡音樂的朋友，一起進入古典音樂的幕後世界。

藝術行政實務經驗分享最佳祕笈

國立臺灣交響樂團團長——劉玄詠

　　從口傳心授的「做中學」，到各大專院校紛紛開設表演藝術相關科系，台灣的藝術行政人才培養已經逐漸轉型，許多系所紛紛成立相關專業科系，這當中代表著許多默默堅守在表演藝術崗位的夥伴們，已經成為人師，包括佳瑩與靜瑜，不斷傳授經驗，讓藝術行政的專業更為堅實，經驗流通更加順暢。

　　靜瑜與佳瑩的這本演出實作經驗分享，正呼應了這樣一波新潮流。

　　認識靜瑜與佳瑩多年，在藝術行政專業領域上，稱她們倆位為「專家」毋庸置疑，靜瑜長年在重要媒體服務，更難能可貴的是專注文化生態觀察，挖掘好的音樂節目分享給讀者，讓音樂家們的心血更被樂迷理解。另一位佳瑩是我重要的工作夥伴，她擅長音樂行政事務、樂團活動規劃到媒體行銷、藝術經紀等等，總能讓許多不可能的任務化為可能，也讓樂團一年比一年更為進步。

　　從音樂家出身，到現在主持團務，音樂家的心情與做

行政的心情，我非常可以體會，音樂家們舞台上展現完美演出，實力很重要，但如果沒有行政人員處理幕後細瑣的業務，音樂家們不可能從容出現在舞台上，面對滿座的樂迷，完成一次次精彩的演出。

書中所提許多實務工作案例，信手拈來，看似有著過眼雲煙的輕鬆，卻是兩位在職場拼搏上所得到最寶貴的經驗，閱讀起來，彷彿當時音樂會的衣香鬢影，音樂家的精彩音符，樂迷熱情的掌聲到會後排隊等簽名的不捨依依，躍然紙上。

知識分享的傳遞有許多樣貌，但是以深入淺出的說故事方式，以章節有系統細數台前幕後的種種專業執行手法，卻相當少見，相信之於古典音樂甚至是表演藝術領域有興趣的年輕朋友，職場新人與愛樂觀眾，打開這本書，各自都能捧讀起來津津有味的部分，在書中打開進入表演藝術產業的第一道門，從書中找到共鳴。

一本不容錯過的藝術管理寶典

臺北市立交響樂團團長
臺灣師範大學表演藝術研究所教授
國家文化藝術基金會董事──何康國

　　藝術管理是近年來最興盛的行業之一，許多喜歡藝術的朋友及年輕的學子經由欣賞演出進而關注，在學校教育中更有許多同學對這行業充滿了期待，希冀畢業後加入此領域；在這樣的時刻靜瑜和佳瑩將豐富的職場經驗轉換成文字無私的分享，無疑是提供有志者最佳的武功祕笈。

　　在演出活動的規劃當中，不論是節目企劃、音樂家的聯繫與邀請、合約酬勞的討論、行銷公關媒體的經營都是活動賣座與否的關鍵，而這些不傳之祕通常需要實務的親自體驗，因為鮮少有人願意將這些「武功招式」與人分享，一則是武功不夠強不敢出招，一則是武功夠強不願出招，但是兩位武功夠強也願意出招，相當令人振奮！

　　靜瑜在文化媒體界的經驗豐富，無論是音樂、舞蹈、戲劇、文化政策等範疇都具有相當敏銳的觀察力，且熟知表演藝術活動的成敗訣竅、更與許多團隊長期互動良好而

深受肯定；佳瑩從我回國於國立臺灣交響樂團任職熟識至今，她從各業務單位的第一線工作親身參與：無論是教育推廣、企劃行銷、媒體宣傳、樂團管理、活動規劃到擔任業務主管至今，表現優異且屢有創新思維，經驗與專業傑出，近年來除了在樂團服務以外更將寶貴的經驗至學校傳承，令人感動。

　　本書囊括兩位資深優秀的文化藝術行政工作者結合一甲子以上的經驗，藉由輕鬆的文字傳達，讓每個活動製作環節淺顯易懂，看完本書後觀眾可以一窺堂奧、有志投入的未來工作者更能功力大增！是一本不容錯過的藝術管理寶典。

第一章

拿到樂季手冊那一刻

何謂樂季

實戰案例分享一：
兩段式的樂季，不夠完整的樂章

　　萬事起頭難，一個已經定型已久的老店如何藉由新包裝定位重新開張、擦亮品牌，規劃成功的樂季就具有這樣的功能；國立臺灣交響樂團（National Taiwan Symphony Orchestra，以下簡稱 NTSO）在 2011-12 年第一次規劃樂季的時候，比較沒有經驗，加上當時樂團首長異動，為了配合年度預算的執行、並且能夠讓樂季順利成功首度亮相，採取了將樂季分為兩個部分 Part 1、Part 2 這樣的折衷安排。

　　考量年度預算都是當年度核定，分段執行可以更容易掌握年度經費規模，對實務的預算執行，分成兩部份可能更為理想；但就樂季整體性而言，就好像聽一場音樂會，聽完上半場，需要經過冗長的中場休息才能再聽下半場，不夠全面完整。

　　舉例 NTSO 的首度樂季以「貝多芬永恆久九」為主題，許多愛樂者看到這標題都非常期待，畢竟貝多芬（Ludwig van Beethoven）的交響曲是古典音樂經典中的經典，愛樂者也較容易接受。但是當樂團推出 part 1 時跟愛樂朋友宣

布將演出貝多芬第一、第四、第七、第九交響曲時，有許
多樂迷朋友紛紛關心大家熟悉的第五號交響曲《命運》以
及第六號《田園》交響曲何時會演出？哪一位指揮？等等
相關訊息，因此對於愛樂者而言，這樣的作法容易造成樂
季整體的完整度不足，好像一首不完整的樂章，而這樣的
狀況持續了兩個樂季。

　　樂團一直很想去改變當下的狀態，但是當時樂團首
長異動頻繁，幾乎一個樂季換一位，團長到團之後對業務
需要充分的時間了解，所以也就只能先依照既有的規劃執
行；直到第三個樂季策劃之時，時任藝術顧問水藍向團長
再次提出建議，希望以完整的樂季呈現，而業務單位也
以比較完整的預算規劃說明讓團長可以放心調整，也就是
用今年預算規模預估明年預算額度、並擬列出比例讓完整
年度樂季可以配合預算執行，成功接續未來樂季的規劃。

實戰案例分享二：
誰家的樂季手冊最吸金？

　　每年我只要有機會到國外，最大的興趣就是收集當地
樂團、展演會場或音樂廳的樂季手冊，每一本樂季手冊對

我來說，就像是一本當地的古典音樂文化指南，其中記錄有哪些演出內容、哪些音樂家、哪些當地主要財團贊助樂團企業廣告、還有哪些音樂家百年特殊紀念節日、哪些演出內容最精彩等資訊。

有趣的是，國外的樂季手冊普遍都有一個現象，就是沒有特別幫音樂會取名字，只有很清楚的時間、地點、音樂家介紹、演出曲目內容與贊助夥伴等資訊，印製雖然精美但完全以演出內容取勝。當然在許多樂季手冊中，如何最能吸引愛樂者的目光，首要條件當然是精彩或代表性的封面，例如以維也納金色大廳（Goldener Saal）為代表，或是以柏林愛樂（Berliner Philharmoniker）為指標性手冊的封面，就很清楚的傳遞了樂季手冊的第一個目的。

國內樂團近幾年來的樂季手冊都有較特定的視覺風格，前幾年臺北市立交響樂團（Taipei Symphony Orchestra，以下簡稱 TSO）以極亮色調做規劃，國家交響樂團（National Symphony Orchestra，以下簡稱 NSO）則以簡約精緻時尚風格規劃；而 NTSO 首推樂季因分為上下樂季，因此主視覺的設計概念有沿用風格，但是近年來會依據樂季主標題來調整風格，誰家樂季比較吸金，就看愛樂

者看熱鬧或看門道了。

打開任意門，從樂季看見音符新世界

　　我們經常聽到交響樂團團員、音樂行政團隊或喜愛交響樂團的愛樂者提到樂季，但甚麼是樂季？樂季對一個交響樂團具有甚麼重要性或任何指標意義？樂季又是如何產生？

　　樂季是指一般表演團隊（主要是樂團）或表演場域（音樂廳、歌劇院、戲劇院等）於年度期程為演出活動所排定、設計的活動內容。就像每年的球季中各球隊有既定規劃的賽程，而樂季也相同，每個交響樂團年度有一定的時間、期程，以類似學校學年度的概念安排規劃年度演出活動，而規劃樂季的內容（樂季期程平均從每一年度下半年 8 月或 9 月至隔年 6 月或 7 月），就像主廚設計菜色一樣，有的餐廳依其菜色品牌風格歷久不衰，有的餐廳年年推陳出新、創造話題，吸引饕客並締造佳績，因此如何在年度推出既能符合顧客需求、具有創意，又能達到品牌專業的菜單，這是非常重要、也是每個樂團最重視的。

　　樂團的樂季所指的是甚麼呢？每個樂團針對自己年度

所安排的演出活動，以整體的風格來呈現有計劃性、主題性的概念，有些樂團會安排具有主題內容的樂季，無論在曲目內容、演出形式、作品風格、作曲家年代等都扣合著樂季的主軸來表現樂季主題；但是也有一些樂團沒有帶入特定的主題，而以樂團既有品牌來呈現樂季的風格，兩種形式各自有它的魅力。具主題性的樂季概念，對於新接觸音樂，以及特殊風格喜好者，有其不可抗拒的吸引力；而以樂團專業品牌呈現的樂季主題，就像喜歡古典音樂者對於柏林愛樂感情深厚，喜歡蘋果手機後成為果粉，愛上它、就不容易離開它。

　　而這邊我們特別談到樂團的樂季有哪些主要形式。樂團樂季主要可以藉由許多類型的組合串聯而成，一般可分為下列項目：

（一）具有樂季主題或不具特定主題的定期音樂會

（二）教育推廣音樂會

（三）親子音樂會

（四）戶外推廣音樂會

（五）特殊形式主題活動音樂會

樂團樂季內容之一「定期音樂會」

　　「定期音樂會」幾乎是所有交響樂團最直接呈現演出名稱的標題，早期 NTSO 在尚未有完整樂季時，就單一使用定期音樂會來安排，這個名稱簡單明瞭，國外許多樂團樂季未規劃特殊主題，仍會使用定期音樂會的名稱，藉由定期的標題來企劃演出內容。

　　像定期音樂會當中整合樂派的風格或整合作曲家的年代，甚至樂器的種類等等，將每一個定期音樂會安排不同的類別，也是一種特色。舉例來說：某一個樂季定期音樂會以木管樂器協奏曲為主題系列，或者是以法國作曲家作品為風格的主題為曲目主軸。因為定期音樂會在樂季當中所佔的比例將近三分之二，是最重要的一環、也是樂季的核心內容，如果愛樂者想要了解這個樂團的深度以及內涵，觀察定期音樂會演出曲目就可看出端倪。

　　至於具有樂季主題的定期音樂會，主要是將樂季主題內容置入於定期音樂會當中，讓每一個定期音樂會結合樂季主題延伸，而且能給愛樂者一種全面的感覺，對於尚在培養古典音樂欣賞人口的台灣愛樂者來說，應該具有很好的效果。例如 NTSO 2011-12 年樂季主題的貝多芬「永

恆久九」系列、2012-13年樂季主題的「愛與死 Love and Death」、2013-14年樂季主題的「童話‧傳奇」、2015-16樂季主題的「聲　情　交響」系列，以年度樂季主題同時也都是定期音樂會的概念，發展成一個明確完整的樂季主軸，使深度愛樂者可以一窺曲目精華內容，尚待培養的愛樂者則可以了解主題的概念後加入欣賞的行列，成為日後古典音樂的擁護者。

樂團樂季內容之二「教育推廣音樂會」

　　「教育推廣音樂會」顧名思義，就是針對教育性的演出內容所安排推廣的音樂會，這部分在樂季的活動內容當中，比例佔的或許不高，但卻是相關重要的一部分。許多樂團會將教育推廣音樂會的內容直接或間接與學校結合，例如邀請學校到音樂廳欣賞，安排適合學生聽得懂的音樂會，加上老師解說，讓學生近距離接觸音樂；另外也有安排樂團到學校演出，配合學校的藝文課程行前安排演講，介紹演出內容、作曲家故事等，讓樂團前往演出前，學生可以有行前準備的機會先了解，但也因為到校演出有時會受限於學校課程的安排，以及升學制度的限制，效果未如預期。

　　早年的 NTSO，也就是臺灣省立交響樂團（省交）對於台灣音樂教育的推廣佔有相當重要的地位，由於當年長期負責音樂教育推廣，安排音樂會、到校服務，更結合教育廳的教師研習會資源，培養音樂教育師資，讓學生、老師對音樂教育的認知及參與深入，深度耕耘，培育出相當多的音樂人才。

　　而近年來，NTSO 也長時間定期推出音樂教育推廣音樂會，除了早期的「師生藝同行」、現今仍繼續執行的「師生樂同行」兩個計劃，都是藉由定期教育推廣音樂會的活動，安排至樂季演出內容，讓師生經由參與教育推廣音樂會，認識古典音樂以及樂團，進而欣賞樂季定期音樂會。除此之外，偏鄉音樂教育推廣，也是 NTSO 教育推廣音樂會的重要行程，讓非都會地區不會因為沒有理想的演出場地而無法欣賞到音樂。

　　另外，TSO 配合臺北市政府文化局所執行的「育藝深遠」，以及「文化就在巷子裡」兩項計畫，也都是教育推廣音樂會當中成功的案例。當然國外的樂團對於教育推廣音樂會的部分，也都有不同的做法，有些國家甚至將音樂禮儀深入帶到欣賞活動當中，例如欣賞音樂會當天，雖然是教育推廣音樂會，但是會要求學生到音樂廳就一切走正式

的欣賞禮儀、穿著正式，樂團的演奏團員也是一樣，將教育推廣音樂會作為欣賞正式音樂會的前哨站。

樂團樂季內容之三「親子音樂會」

　　「親子音樂會」是一般樂季活動當中最具亮點的活動之一，尤其是對一些希望帶小朋友進音樂廳，可是又受限音樂廳規定無法進入的家長，這活動讓他們終於可以得其門而入了，因此親子音樂會的設計，也是所有樂團最重視的。尤其近年來多媒體、動畫結合音樂的互動體驗等等，都是企劃親子音樂會必要的設計元素，有些樂團甚至會將親子音樂會的年齡層降低，從零歲的活動開始企劃，邀請懷孕的媽媽就配合胎教前往欣賞，幫親子音樂會又做了更前期的規劃。

　　親子音樂會為何是樂季當中最重要的活動之一？因為在行銷概念上，親子音樂會一次可以同時賣出兩張以上的票，甚至三張、四張（應該不會有家長幫小朋友買一張票自己不進去吧？），對票房的推展具有很大的效益，所以親子音樂會，也有許多演出場次會安排兩場以上、或白天演出比較多。另外在設計方面，如果是樂團的樂季演出當中所設計的親子音樂會，音樂就會是比較重要的元素，跟劇

團不一樣，樂團會希望孩子、家長聽得到音樂，「看」得到音樂，讓音樂的元素可以藉由這些設計潛移默化至孩子心中。

在NTSO舉辦過這麼多場親子音樂會的經驗中，曾經邀請的美國魔術圈默劇團（The Magic Circle Mime Company）就是一個非常特殊的案例。默劇團在戲劇的設計多是以音樂為主題，兩位默劇演員，藉由肢體的高度張力、誇張的表演效果，與樂團團員互動逗趣的演出形式，將正規音樂曲目表演得生動活潑，讓孩子們真正欣賞到音樂，也認識了樂器，更增加了對音樂欣賞的熱誠，這樣的收穫在樂季活動當中是非常需要的。

樂團樂季內容之四「戶外推廣音樂會」

「戶外推廣音樂會」在樂團的樂季活動當中，有些樂團會列為安排的重點，有些則參考年度的活動內容，不一定都會安排。因為如果是戶外推廣音樂會，基本上比較少採取售票形式，再加上以交響樂團的方式在戶外演出，舞台燈光音響的好壞對於戶外呈現效果佔有很重要部分，因此經費上就是很大的考驗；但是如果成功的規劃，或有效取得活動資源，那多則上萬的參加欣賞民眾人數，對於戶

外推廣音樂便具有實質強大的效果，也讓看熱鬧或看門道的觀眾可以一起加入欣賞音樂的行列。

　　以世界著名的柏林愛樂為例，他們每年會安排場地座位約兩萬兩千席的柏林愛樂森林露天音樂會（Berliner Philharmoniker in Waldbühne）作為該季最後一場音樂會，這已經是柏林愛樂的戶外傳統演出活動，前幾年也幾乎都有一個主題來呈現，也許是國家的主題（例如美國之夜、義大利、西班牙等等）、也或許是其他曲風的主軸作為演出主題，而在曲目結尾一樣有一首代表這個活動的主題曲。就如同維也納愛樂（Wiener Philharmoniker）每年在新年音樂會最後一首曲目會以最具維也納風格的老約翰‧史特勞斯（Johann Strauss I）的《拉德斯基進行曲》（Radetzky March）作為結束，而柏林愛樂森林露天音樂會結束也是以著名的《柏林氣息》（Berliner Luft）帶動現場數萬名觀眾進入最高潮，讓樂季留下最熱情的音符。

　　國內的交響樂團近年來不論是 TSO 的大安森林戶外推廣音樂會、NTSO 的天空音樂會，或是高雄市交響樂團的春天藝術節草地音樂會等，都看得出樂團在戶外推廣音樂會的用心經營，因為這些音樂會所帶動的人潮，對於樂團品

牌經營的形象、觀眾人口的培養等都可以達到很大的成果。

樂團樂季內容之五「特殊形式主題活動音樂會」

所謂「特殊形式主題活動音樂會」名稱聽起來比較抽象，似乎是一個比較不確定性的活動內容及演出型態，並非每年都會出現在樂季當中，但是有可能出現就佔有非常重要的角色，例如：「建國百年系列活動」（應該一百年、五十年來一次）、「團慶 70 年系列活動」（逢五、逢十才會大大慶祝一次）、「臺中國家歌劇院開幕系列」（場館開幕特殊活動），所以這些「特殊形式主題活動音樂會」代表性很強，安排在樂季當中也具有相當重要的分量，亦可能因為並非常態性的演出，因此單獨針對他的活動內容、主題另外設計，突顯出活動特殊的意義以及演出內容；但特殊形式主題音樂會也有可能是因為樂團針對一般企業邀演或媒體合作、政策宣導等特別安排的活動，因此是否置入於樂季將取決於活動本身內容的融合度以及所呈現的效果。

近年來 NTSO 有幾個較成功的「特殊形式主題活動音樂會」案例，例如與日月潭風景管理處所共同合作的「日月潭花火音樂嘉年華」節慶活動，每年結合音樂、運動，藉由渾然天成的大地舞台，共同呈現音樂饗宴；但是較可惜

的是近年來活動內容項目過於繁雜、主體項目無法聚焦，
如果主題形式可以更為明確，相信以日月潭這招牌，對於
國際行銷將很有吸引力。除此之外，與臺中市政府文化局
共同策劃的「花都藝術節亮點系列活動」，也成功將花都藝
術節主題聚焦呈現，這些活動如果可以結合各主辦單位資
源，那是否在樂季並不是重點，成功呈現了文化節慶活動
影響力，才是最重要的目的。

表演場地樂季內容

　　除了樂團之外，許多表演場地在場地尚未開放外租以
前，會針對場地特性規劃樂季活動，例如戲劇院邀請國內
外團隊參與演出、規劃自製性演出活動，有些表演場地甚
至會有駐團音樂家或舞蹈團隊、室內樂團隊等直接於樂季
中進駐表演場地，規劃一系列活動，讓場地也增加其功能。
例如每年舉行維也納新年音樂會的著名場地──金色大廳，
場地管理單位為維也納音樂協會（Wiener Musikverein），
他們在每年九月至六月也會安排重要的音樂家至金廳或布
拉姆斯廳（Brahmssaal）演出；又例如紐約林肯表演藝術中
心（Lincoln Center for the Performing Arts），是一個擁有三
棟劇院為主的藝術中心，其中有著名的紐約州立劇院（New

York State Theater）、大都會歌劇院（Metropolitan Opera House）、艾弗里·費雪廳（Avery Fisher Hall）、艾莉絲·塔利廳（Alice Tully Hall）等，不僅是一個場館，轄下也分別設立了十二個團隊，像最著名的紐約愛樂（New York Philharmonic）、紐約芭蕾舞團（New York City Ballet）、大都會歌劇院（Metropolitan Opera House）等，每一個團隊如前面所介紹都有他們自己的樂季安排的節目。但是像林肯表演藝術中心這樣的單位當然也規劃自己的樂季，轄下的表演團隊因為林肯藝術中心是自己的家，就可以優先為自己樂季的節目先行預留場地，取得場地對於節目的規劃就佔了上風，在一定比例下，可以先行預留最好的時間，對票房、對音樂家就保有更佳契機，這樣的好處就是規劃樂季或系列活動，都比其他表演團隊佔有更大的場地主權優勢。所以國家表演藝術中心新成立之後，轄下三場館不論是國家兩廳院、臺中國家歌劇院或衛武營藝術中心，這些場館安排樂季演出時，因為先行取得場地的契機，在行銷宣傳方面已經得天獨厚了。

經紀公司樂季內容

　　有些較具規模或有系統安排音樂家的經紀公司，也會

做樂季的規劃，其內容不外乎是自家音樂家所參加全世界各地演出的樂季行程，以及主推活動，讓樂迷們也可以了解特別喜歡的音樂家在國外的行程；除此之外，如果經紀公司是以規劃邀請國外演出活動安排為主，也可能將這些邀請自世界各國的音樂家、演出活動安排為完整的年度樂季，讓支持這些經紀公司活動的愛樂者可以了解每年所規劃的演出活動。

樂季手冊的寶物

　　一般厚厚的一本樂季手冊，裡面會藏有哪些寶貝呢？主要當然是所有年度每一場音樂會的資訊，音樂家的介紹，曲目的介紹，主辦單位例如樂團、表演場地、經紀公司（如果是經紀公司安排樂季的話）等介紹，以及主場地座位圖，售票宣傳、樂友服務，折扣優惠、贊助單位露出等等重要資訊，都會藉由樂季手冊詳細說明，就如同年度聖經一般，想了解關於該單位這樂季的資訊，都可以從樂季手冊中一目了然。

　　當每一位愛樂者拿到樂季手冊的那一刻，也就是每一個樂團（表演團隊）較勁的開始，就好像百貨公司週年慶一般，每一位愛樂消費者鎖定了自己喜歡的產品（音樂

家、曲目、場次），看準了所有商品配套的優惠（套票、樂
友專屬折扣）等，前往自己喜歡的音樂會，樂季手冊會將
每一場音樂會的各項資訊，完整清楚提供。以國內交響樂
團為例，每個交響樂團樂季開幕時間平均都在九月，因此
所有年度演出活動、樂季手冊的完整資訊，也都在樂季開
幕前一至兩個月就必須全部完成，並且交到愛樂者手中，
讓愛樂者可以按圖索驥，規劃一整年的音樂欣賞活動。

第二章

音樂夢工廠
樂季主題如何產生

實戰案例分享一：
樂季要不要有標題

　　樂季主題的名字是如何誕生的？以 NTSO 過去的經驗，通常是由藝術顧問針對這個樂季所希望呈現的主題風格去訂定。樂季的主題名稱規劃只要風格確定，不會太難訂定，但是每一個音樂會都會有一個標題標，這個「標題標」有時候對音樂會內容是干擾還是幫助，其實看法兩極，特別是有一些中文所傳遞的意思翻成了英文並無法表達標題的內容，那就沒有加分了。

　　印象中，早期有一場定期音樂會標題「泠弦織錦繡」，這五個字很有意境，但要翻成英文就非常難表達得貼切，再加上當時的宣傳及文宣並不強調雙語規劃，因此當這場音樂會的國外音樂家來到了台灣，看到了街上宣傳布旗與海報看板，看了半天，卻不知道宣傳的居然是他們自己的音樂會，還問我們為什麼演出的音樂廳周遭插滿了宣傳旗幟，可是卻沒有看到他們演出的宣傳，等我們翻譯跟解釋以後才恍然大悟。

　　近年台灣音樂環境愈發成熟，音樂會標題的名稱也有了很大的進步，或是選擇貼近曲目的命名、或是切入音樂

家的姓名直接帶入標題，這兩種是最成功的標題命名法，前者可以讓人家直接了解所要欣賞的曲目，後者則是讓愛樂者對所喜歡的音樂家可以直接購票入場。看了下列音樂會命名舉例就更不難了解：「馬利納爵士與 NSO」——2015/11/18 國家音樂廳演出；「張漢娜的火鳥綺想」——2013/09/13 台中中興堂；「獻給你，吾愛水藍的馬勒第五號交響曲」——2016/12/16 台中中興堂；「海神家族與巨人—簡文彬的馬勒第一號交響曲」——2017/01/13 臺中國家歌劇院；「瓦格獻禮 2 貝瑞佐夫基斯與 TSO」——2016/5/13 臺北市立中山堂。

實戰案例分享二：
被「過度關心」的標題名稱

　　這些年來，許多表演團隊對於音樂會標題有許多的創意，但是過度的創意，有時候會讓觀眾完全不了解這是一場音樂會嗎？還是畫展、舞台劇或是其他演出？

　　雖然只要稍作搜尋就可以了解演出的性質，最後可能也不至於影響創意的標題名稱，可是如果這個標題名稱被

「政治化」，那可就難以接受了。

　　印象中有一年樂團安排演出作家黃春明老師的作品，劇名為《小李子不是大騙子》。因為時任李登輝總統的許多政治議題令民眾有不同的看法、反應兩極，而我們的劇名被認為有涉嫌諷刺的意味，再加上當時的 NTSO 屬於省府教育廳，因此演出具有這樣劇名的內容被高度關心，並認為非常不妥，希望能調整劇名；但是整個創作是以這位小李子為主角，總不能因為與李總統姓氏相同就更改他的姓氏，那故事就發展不下去了。雖然經過許多溝通仍然無法獲得共識，最後只能呈現副標題──《新桃花源記》。

這個插曲當時讓黃春明老師非常不能理解，對執行單位也非常困擾，畢竟故事主題創作無涉政治輿論，這樣的過度解讀其實對創作者相對不尊重，這也是決定演出標題名稱時遇過最特別的插曲。

樂季主題耕耘樂團品牌

　　樂季主題的產生方式與樂團的演出風格有關，每個樂團都有其產生樂季的方式，有些希望藉由特殊的主題、標題來呈現這一個樂團年度的樂季風格，例如安排整套貝多

芬（Ludwig van Beethoven）系列、馬勒（Gustav Mahler）
交響樂曲、紀念某一位作曲家特定年分為作品的樂季主
題；或者以特殊樂曲風格為主題，例如將所有作曲家作品
愛情與死亡有關的曲目來安排成為樂季主題，又或者以歌
劇人聲、作品聲音風格等形式安排，另外也有將作曲家的
年代、國家、樂派等為年度主題，不過也有完全不呈現標
題風格，回歸樂團主軸、音樂家本身的作品詮釋特色來安
排年度的樂季曲目，成為專業樂團品牌導向的樂季風格，
不管是否有樂季主題，或是樂團、音樂家本身就是樂季主
題，任何型式，都是樂團在安排樂季所構思的重點。

　　這些樂季主題的方向和架構產生方式，一般都會交由
音樂總監、藝術顧問或藝術總監等具有該專業領域專長的
藝術家及音樂家來擬定，在制定過程中，也必須同時與負
責行政管理的團長、執行長、行政總監等最高負責管理人
共同商定，以確保經費預算、營運管理政策方向等，所有
目標確定之後，再依其主題內容邀請合作音樂家，安排曲
目，邀請到擅長主題內容的音樂家共同參與演出。以國內
兩個交響樂團，國立臺灣交響樂團（NTSO）[1] 與國家交響

1　國立臺灣交響樂團成立於 1945 年，於 2011 年首次安排樂季活動

樂團（NSO）[2] 樂季安排主題為例，NTSO 自從 2011 年開始規劃樂季，時任藝術顧問水藍就分別以具有主題風格的標題作為樂季主題，例如 2011-2012 樂季，主題為貝多芬「永恆久九」系列，主題當中圍繞著貝多芬九首不朽的交響鉅作，從最根基的交響樂經典作品出發，提升樂團整體質感，樂季當中同時邀請擅長詮釋貝多芬交響曲作品風格的指揮家，齊聚一堂，在樂季中一次演出貝多芬九大交響曲，經典收藏。

2012-2013 樂季，則是以「愛與死 Love and Death」系列，推出一套以愛與死為主題的經典系列作品，將具有此風格的作曲家經典曲目安排於樂季中，有系統地傳遞作曲家刻骨銘心雋永作品給愛樂者聆賞。

2013-2014 樂季主題則設計了「童話‧傳奇」系列，將童話故事及神話傳說有關的經典作品一一整理，讓愛樂者聽著童話作品、想著神話傳說。除此之外，前述每一年樂季樂團也圍繞著該年度國際間重點安排的重要作曲家週年紀念音樂會，讓樂季的主題與國際樂壇接軌。

2014-2016 簡文彬時任 NTSO 藝術顧問，連續兩個樂季

2　國家交響樂團 http://npac-nso.org/zh/orchestra/about-nso。查詢節錄

以「聲 情 交 響」為主題系列，結合國立臺灣美術館精彩畫作，呈現聽覺與視覺的另一種風格樂季主題。

　　至於 NSO 樂季規劃曲目也多次以音樂家主題或樂派風格為主題的標題作呈現，例如 2002 年時任音樂總監簡文彬推出以作曲家為主題策劃的樂季系列，「發現系列」，分別以「發現柴科夫斯基」、「發現馬勒」、「發現理查・史特勞斯」、「發現蕭斯塔柯維契」等系列為樂季主軸。近年來現任音樂總監呂紹嘉則是著重以多元呈現兼具的主題，例如 2012-2013 年樂季「法蘭西與探索系列」、2013-2015 樂季以多元呈現的主題方式將不同主題貫穿設計於全年樂季曲目中，2015-2016「探索浪漫的源頭」更以早期浪漫樂派系列安排。台灣樂團這類形式的樂季主題安排，與國外以樂團主體為品牌、音樂家主題安排的樂季形式，相比之下各有千秋，只要能吸引愛樂消費者進音樂廳，都是成功的主題。

樂季是主幹，讓音樂會盛放

　　樂季主標題訂定以後，接下來就是每一系列的主題與音樂會標題的命名，如果這些定期系列的演出內容是以樂季主標題為主的話，各場音樂會的標題就會圍繞這主題內

容來命名，例如 2011-2012 以貝多芬樂季為主的場次，該
系列名稱就有可能會以與它有所連結的曲目命名，如「田
園交響曲」、「合唱交響曲」、「命運交響曲」等；可是
若該場次的獨奏家或指揮家除了詮釋貝多芬作品風格優異
外，個人魅力更為強烈，基於宣傳效果，標題名稱也可能
因此而作調整，例如 2014 年 11 月 22 日 NSO 樂季系列的標
題名稱「布拉赫的貝多芬」等；又例如 2014-15 樂季以「聲
情 交 響」為主題，開季音樂會「美好的一日—普契尼《蝴
蝶夫人》」以及「無畏的愛—布瑞頓《碧盧冤孽》」等標
題，很快就能讓愛樂者了解演出內容與樂季主題的連結，
同時也很清楚作曲家與標題的關聯，因此每一場音樂會的
名稱，必定會依據演出相關內容來做發想而訂定。

　　如果樂團或表演場域還是經紀公司的樂季，沒有明顯
的年度樂季主標題，那就會完全以所邀請的音樂家或團
體、劇目等內容來做為標題，一目了然，對欣賞者也相當
理想；當然如果有贊助單位（獨家贊助或冠名贊助），那標
題名稱就更不能省略了，例如「富邦巨星之夜——郎朗鋼琴
獨奏會」、「Mercedes-Benz 星盛事——法國國家土魯斯管弦
樂團」、「BMW 大 7 之夜——慕尼黑愛樂」等等，就是藝術
經紀公司結合企業贊助標題的最好呈現。

先有雞還是有蛋？

　　常常有愛樂者會問我們，是先有音樂會標題還是先有曲目？我想除了企業冠名的標題之外，這兩者應該是有著緊密的關聯。

　　一般而言，樂團在樂季主題規劃之後，會先將曲目做一些統整與討論。一方面擔心曲目重複或近年來相同曲目演出過於頻繁之外，一方面也涉及演出內容與經費的規模，因此在每一系列音樂會曲目確定之後，會針對內容與邀請的音樂家來命名標題。這樣的好處是演出架構完整清楚、下標更為明確，但有時候卻也會為了希望能將曲目的背景傳遞給聽眾而下了過度失焦的標題，相當可惜，例如 TSO 的「波麗路左左左」、NTSO 的「淨化與重生—法國號吟遊詩人巴柏拉克」、NSO 的「1887 年 8 月杜溫湖畔給姚阿幸」。

　　當然也有過先將標題名稱設定之後，再選定曲目的音樂會，例如以作曲家為主題，或某一位作曲家的幾週年主題系列，像這樣的內容，會先取個漂亮的名字，再將曲目定下來，對行銷來說就更為聚焦，也更能被愛樂者看見。

　　先有音樂會內容才有標題，還是先出現標題再想內

容？其實各有好處，因為有了這些標題，等於有了核心主體，接下來行銷宣傳等都可以一氣呵成，循著脈絡發展，也能夠事半功倍。

怎樣的標題才是好標題？

由於每天都在接觸國內外音樂會的標題名稱，我經常會思考，那一種標題才是成功的標題，是咬文嚼字才能表示其標題意境的類型，還是通俗上口方便觀眾口耳相傳的標題？

我觀察到成功標題不外乎幾個主要元素：

一、標題與演出內容一定要有連結性一看就懂：不管是跟著音樂家下的標題，或是跟著曲目元素所設定的標題，都要讓大家一目了然。

二、標題名稱不能太長：如果活動標題名稱無法讓觀眾一口氣唸完並且記住，那可能就不是一個很方便傳播的標題。假設今天取的名字沒關聯、又拗口，有時候對於音樂會宣傳反而不是加分，而是有減分的效果，因為這樣的標題甚至讓人連演出的音樂家都無法記住，更別說如何宣傳。

　　三、標題名稱不要過於學術性：因為任何表演藝術活動最終目標都是希望觀眾參與，而觀眾當中有許多樂迷對於演出內容相當了解，也有些人對演出活動充滿熱情卻一知半解，當然更多是有待開發推廣的觀眾；如果首先接觸的標題名稱就讓他們聽不懂、看不懂而卻步，名稱唸了半天也咬不下去，那相信他們也很難踏進音樂廳。

　　我也曾經思考過，或許今日在取標題名稱上能有固定的格式，像是國外經常都是以「音樂家＋曲目」的方式來呈現，讓它成為一種傳統，一方面容易與國際接軌，另一方面也可以自成一套特色，不會每年都有不同的風格。以過去的企劃案例來說，國臺交曾開創了「聽見臺灣的聲音」系列，推廣台灣作曲家的作品，這個標題就非常簡單明瞭，而且讓人很清楚就是演出國人作品，此標題名稱沿用了將近十年，一直到現在都不會讓人搞混，甚至成為了 NTSO 台灣作曲家系列的品牌之一。所以甚麼是好標題？只要讓觀眾看得懂、走進去音樂廳欣賞的標題，都是成功的標題。

一起來命名吧！音樂會

　　音樂會與戲劇、歌劇、舞劇節目不同，劇種節目只要劇目名稱確定，進劇場的觀眾一定可以瞭解今天演出的劇目標題是那一類，好比歌劇《茶花女》、芭蕾舞劇《天鵝湖》等等。但是一場音樂會由不同曲目串連而成，而這些曲目有些是有主題關聯性、有些卻沒有，所以如果觀眾對於演出內容不了解，就好像進了餐廳卻不知道這家餐廳主要賣些甚麼、有哪些餐點？這也會讓饕客無所適從。

　　以 NTSO 為例，如果每一場音樂會都以 NTSO 定期音樂會來命名，或是以年度第幾系列來命名，相信必定缺乏對觀眾的吸引力，所以適度命名每一場音樂會的標題名稱，對於觀眾的開發具有一定的成效。國內三大交響樂團，國立臺灣交響樂團、國家交響樂團與臺北市立交響樂團，三團在各場音樂會標題名稱上，各有特色；但是如果擺在同一個售票平台上，有時品牌辨識度反而不高，必須要點進去系統內才知道是哪一家交響樂團的演出，除非標題結合藝術顧問、音樂總監或首席指揮姓名，才能一目了然知道是那一家交響樂團的音樂會。所以未來如果可以在每一個標題名稱前加上該團的名稱縮寫之後銜接標題名稱，例如

NTSO ＊＊＊＊、NSO ＊＊＊＊、TSO ＊＊＊＊等等強化樂團品牌辨識度，同時共構一個樂季討論平台，別讓愛樂者在同一個樂季反覆聆聽過多相同的曲目，那相信樂季的魅力對愛樂者將可以永遠存在。

接下來，就讓我們一起看看這三大交響樂團近年來所演出的音樂會內容與標題名稱舉例。你們喜歡那一類呢？

【附件】
三大交響樂團近年音樂會名稱選列

NSO

2014-15

2014/09/20　開季音樂會　馬勒第九

2014/09/27　德沃札克的波希米亞傳奇

2014/09/26　時間之流

2014/10/12　來去匈牙利聽民謠

2014/10/17　交錯的軸線　新大陸╳古羅馬

2014/10/24　弓弦上的莫札特

2014/10/25　致帕格尼尼　槍桿下的音樂花朵

2014/10/30　萬聖派對 I & J

2014/11/30　華麗木管 5 X 2

2014/12/19　樂來 · 樂想

2015/03/06　譚盾與朋友們

2015/03/28　旌旗下的燦爛樂章

2015/04/17　水影 · 黎明　敘事交響詩

2015-16

2015/09/24　呂紹嘉 嚴俊傑與 NSO 開季音樂會 I

2015/11/13　浪漫 · 奔騰

2015/12/24　赫比希的耶誕祝福

2016/02/25　琴(情)挑俄羅斯

2016/03/12　「有言」與「無言」之歌

2016/06/18　羅許德茲特溫斯基與 NSO

2016-17

2015/10/16　由民歌聽世界：巴爾托克音樂宇宙

2016/09/30　華格納歌劇《萊茵黃金》

2016/11/13　魔女、巫女和瘋女

2016/12/22　琴韻交響

2017/02/26　春天，讀書天？ 林奕華的選擇

2017/03/11　號角琴絃的時空漫步

2017/04/29　小說與音樂：格雷畫像和歌劇魅影

2017/05/06　普契尼歌劇之女英雄記事簿

NTSO

2013-14

2013/08/28　火之詩普羅米修斯

2013/09/13　張漢娜的火鳥綺想

2013/11/09　水藍與張莎拉

2014/03/07　巨人之跫音

2014/06/13　林昭亮一完全莫札特 I

2014-15

2014/09/11　美好的一日　普契尼《蝴蝶夫人》

2014/11/01　孤寂與喜悅　尋探布拉姆斯、華格納的愛情

2015/04/10　今早我走過田野　馬勒的人聲旅程

2015/05/29　山長水流永不移　馬蘭姑娘・新世界

2015-16

2015/09/04　紅顏浮生　茶花女

2015/12/04　歡慶　國臺交七十年

2016/01/15　苦行之路　執著追尋的作曲家

2016/05/06　戲如人生　歌劇世界的七情六慾

2016/06/24　不悔的愛情　聲情交響

2016 - 17

2016/09/09　愛的超脫與永恆－華格納崔斯坦與伊索德

2016/10/21　對世界與生命的依戀　卡穆的馬勒大地之歌

2016/11/12　浪漫音樂詩人－作曲大師李泰祥主題音樂會

　　　　　　2016 日月潭國際花火音樂暨自行車嘉年華暨

　　　　　　台中花都藝術季

2016/12/16　獻給你，吾愛　水藍的馬勒第五號交響曲

2017/01/07　2017 卡列拉斯告別演唱會

2017/04/08　親子音樂會【拐杖狗】

2017/06/24　對世界的眷戀與告別

　　　　　　簡文彬的馬勒第九號交響曲

TSO

2015 - 16

2015/09/20　與莎賓・梅耶共舞

2016/03/20　瓦格獻禮 1　南美光與影

2016/04/01　大稻埕的天光

　　　　　　　蔣渭水逝世 85 週年紀念音樂會

2016/04/30　蓋希文，放輕鬆！

2016/05/30　瓦格獻禮 2　貝瑞佐夫基斯與 TSO

2016-17

2016/09/30　馬勒第七 · 夜之歌

2016/10/07　尼爾森第三 · 展心

2016/11/02　那些年我們的音樂　中山堂 80 週年音樂會

2016/11/18　非常小提琴　瓦格與齊瑪曼

2017/03/19　雙古圓號之音

2017/05/27　騎士交響夢

2017/06/25　法佐 · 賽依與 TSO—神童再臨

第三章

誰來作客
音樂家的產生及邀請

實戰案例分享：

音樂家去哪裡找？找對了嗎？

十幾年前曾經有一個電視節目叫「超級星期天」，節目中經常需要去找一些來賓生命中曾經相遇重要、卻不知道在哪裡的人，製作小組得透過很多的線索，才能完成任務，找到這一位重要人士。

這箇中辛酸，的確很像樂團在尋訪一位適合的音樂家的過程。

樂團在確認邀請名單之後，相關部門可能下一步要的就是取得與這位音樂家最快聯絡的方式，希望可以快速連結並找到音樂家。

如今藉由網路及科技軟體的便利，「尋找音樂家」這件事情變得比較容易克服。

近年來樂團為了增進團員的演出技巧以及與國外指標性樂團首席合作的機會，經常邀請不同的職業樂團首席與團員共同演出，正因為這些指標性樂團首席是許多演出單位或經紀公司爭相邀請的對象，而他們排除樂團本身的演出以外可釋放的行程不多，因此都需要兩到三年前就邀請；

而且不同國家的經紀人有時為了爭取安排經紀權，常會跨區搶音樂家。我曾經遇過一位經紀人，表示專屬代理某位音樂家的亞洲演出經紀權，因此樂團與他聯繫後也安排了數場成功的演出；然而當音樂家抵達台灣後卻發現原來該經紀人只擁有該音樂家的日本經紀代理權，但是為了延伸亞洲的市場，非常努力地協助洽談台灣的經紀代理權。最後這位經紀人，除了原先的日本市場之外，也成功的開拓了台灣以及中國的市場，真正成了該音樂家的亞洲代理經紀公司。

誰是老大？一個充滿妥協與折衝的工作

　　當樂季的主題構思完成之後，如何產生、邀請適合的音樂家名單是樂季當中核心內容，尤其對以樂團主體為品牌、音樂家主題為樂季主軸的樂團更為重要。這些問題包含哪裡找到適合樂季主題的音樂家，適合這個地區的聽眾，以及適合這個樂團的演出形態以及風格。

　　以「貝多芬樂季主題」和「發現馬勒系列」為例，思考的途徑可以是：哪一個指揮家擅長詮釋貝多芬以及馬勒交響曲的風格？哪一些獨奏家擅長演出貝多芬的協奏曲？

或馬勒作品中聲樂音質的傳遞，而這些音樂家他們的知
名度夠不夠？適不適合這個樂團？預算方面有沒有辦法支
付？這些問題都需要先了解之後才能找到適合的音樂家，
然後安排邀請。

那，誰來決定邀請的音樂家來作客呢？

每個樂團都有屬於自己的音樂專業領導人，例如音樂
總監（Music Director）、藝術總監（Executive and Artistic
Director）、藝術顧問（Artistic Advisor）以及行政專業領導
人團長（Director）、行政總監（Chief Executive Officer）、
執行長（Executive Director）等，這些領導人大致分成藝術
專業與行政專業，將同時針對藝術專業、樂團技術需求以
及經費預算、市場導向、票房行銷等等議題共同溝通、討
論之後，決定所有的音樂家，確認之後正式排入樂季行程。

當然樂團的定位也會影響到決策者，例如公部門的樂
團、基金會運作的董事會或民間企業經營的營運長，不同
形式的定位，決策者也會有所差異。

就專業領導人而言，在邀請音樂家之前，都會有嚴謹
的藝術諮詢會議，內容包含針對過去邀請音樂家的優良佳
可劣評估、與單位合作成效、票房反應情況、媒體報導效

應等等，都會是專業領導人在決定是否邀請該音樂家的評
估範圍。若是與交響樂團合作，客席指揮跟團員的互動表
現就非常重要。

　　樂團團員是成就舞台上指揮、獨奏家表現的核心人
物，好的指揮知道該如何將樂團帶出最好的聲音，最深層
的潛力，相信這也是專業領導人會再度、屢次邀請這些音
樂家回團的重要因素，所以除了專業領導人是邀請音樂家
的決定者之外，音樂家本身的專業表現，更是讓自己不斷
重複被邀請的重要因素之一。

誰是好管家？善溝通、重協調

　　每個專業樂團幾乎都會有樂團經理人（Orchestra
Manager） 或藝術經理人（Artistic Manager）這樣的角色，
這些經理人（Manager）主要負責將專業領導人所決定邀請
的音樂家透過各種聯絡管道，邀請到位，因此經理人與音
樂家會有最直接的接觸。而這些經理人也必須具備對於音
樂市場的敏銳度，不能只有單純地知道音樂家在哪裡，卻
不知道音樂家適合安排在哪裡；樂團藝術經理人對於音樂
家的演出風格、形式是否適合該樂團樂季的安排，也必須
全面了解，如此才能透過最正確、理想的方式溝通曲目、

行程、經費、合作內容等邀請細節，成功安排音樂家參與
演出。

當所有的主題以及曲目已經決定的時候，安排邀請什
麼樣的音樂家、可能引起什麼樣的票房效益，也有著緊密
的相互關聯。有些音樂家雖然具有其獨特魅力，但是對於
主題詮釋風格尚未到位，勉強安排並非明智之舉；又有些
音樂家雖獲獎項，一窩蜂爭相邀約，分散愛樂者關注度，
也容易造成市場疲乏，尤其臺灣音樂市場並不大，進退之
間，需要非常謹慎，以免票房靈藥成為票房毒藥。

音樂經理人對於音樂家每一次合作的後續效益也都要
完全掌握。（例如某些音樂家哪些國家的演出引起很大的
迴響以及效益，哪些地區觀眾不甚喜歡），這些都必須細膩
敏銳的專業評估，才能做到賓主盡歡。

具鑑賞能力、有人際關係，音樂專業經理人就是你

談到音樂家的產生及邀請，經理人這個位置就相當重
要了，只是 Manager 職稱當中，每一個單位的經理人所負
責的業務會因為定位不同而有所差異，例如公務部門樂團
的經理人，可能職稱上會是組長、主任這樣的主管名號；

而非公務機關組織型態，例如基金會、公司組織等經營模式，樂團會直接以經理人名稱稱呼，例如樂團經理、藝術家經理、企劃經理、節目經理等等，這些部門與音樂家邀請業務比較有直接關係。

　　但除了這些藝術家經理之外，其他藝術行政部門的組織架構也同等重要，例如行銷經理、票房經理、市場經理等，這些都是支持整個音樂家演出幕前幕後作業的單位。

　　這些經理人必須具備哪些特質，才能勝任邀請音樂家所有的藝術行政工作呢？

具備表演藝術專業鑑賞能力：

　　表演藝術是主觀的，它可以是主觀的好、主觀的不好，但是這個主觀必須建立在專業的基礎上，而不是全憑個人的喜好主觀，但是當今天身為一個經理人時，這個主觀基礎建立之後就必須完全跳脫，另用客觀的角度去判斷。

　　例如所邀請音樂家或推薦安排的音樂家給觀眾所能接受的方向，是必須用客觀的思考去決定。另外專業經理人須經常有機會接觸國際間的藝術活動、節慶活動，國際音樂比賽，出席各種演出活動，經理人交流座談會等，分享

彼此經驗，畢竟透過現場的聆賞才是真正音樂家呈現的實
力表現，而非只透過網路影音傳輸來判讀音樂家的實力，
再加上新秀崛起，許多國際音樂大賽所成就的音樂家，也
是大家爭相邀請的對象，所以專業鑑賞能力是經理人所需
具備的首要條件之一。

良好的人際關係：

　　經理人在許多音樂經紀業務的聯繫上需要很多的「人」
來共同協助，例如哪些音樂家有鄰近國家的行程，當我們
需要邀請時可以與同質性經理人（國際友團）共同討論；
年度規劃樂季時，可以與經紀公司先從音樂家尚未全然排
定的行程當中串聯成對於自己行程有利的安排。討論費用
時可以和專屬經紀公司、經紀人、國際友團溝通分享音樂
家費用的合理性，不會讓自己成為冤大頭（音樂家費用雖
然是秘密，但是總有指標是可以討論的），以上總總如果沒
有建立經營良好的人際關係，那同樣的業務，可能需要花
上三五倍的時間才可以完成，這部分過去十年來，我體驗
最深；從國臺交沒有樂季，到規劃樂季，到穩定執行樂季，
人際關係建立後對音樂家邀請事務的成效絕對值得經營。

語文溝通能力：

　　雖然音樂是國際共同的語言，但是邀請音樂家時若沒有良好的語言溝通能力，那安排邀請音樂家的工作與許多談判討論，就無法完整溝通了，所以許多經理人所精通的語言不單只有英語，必要時德語、法語、義大利文等歐洲語系也是必要的工具。

如何企劃一場對的音樂會？

　　許多音樂家因為特殊的專業背景或人文背景或得獎紀錄，邀請參與演出的時候都會希望針對他的背景或風格來安排演出的曲目，這樣的考量優缺點各半。曾經有兩個音樂家給我這樣深刻的印象，一位是與西貝流士（Jean Sibelius）同樣具有相同背景的芬蘭指揮家奧克‧卡穆（Okko Kamu），他在國際樂壇間堪稱是最會詮釋西貝流士作品的指揮家之一，樂團第一次邀請他的時候當然希望他可以演出西貝流士的作品，演出結果果然讓觀眾對詮釋風格讚譽有加。

　　之後樂團再度邀請他，合作的前一年（2015）正逢西貝流士150週年紀念，全世界許多音樂節都為了這個特別

的年份安排一系列西貝流士的作品，NTSO 當然更希望可以
再次邀請他演出西貝流士的經典，可是歐可大師怎麼樣都
不願意，因為他告訴我這一年半他演出的西貝流士作品，
讓他接下來的三五年完全不想再演出任何與西貝流士有關
的曲子，這樣子的結果應該是西貝流士當初想不到的吧！
所幸大師手上口袋曲目相當多，對應樂季主題風格絕對到
位，也因此解決了彼此的問題。另外一個印象，是好多年
前樂團都會邀請世界大賽的得主，例如蕭邦鋼琴大賽、柴
科夫斯基小提琴或鋼琴大賽等等獲得比賽優異成績的音樂
家和樂團演出，也正因為他們得到這樣的殊榮，所以邀請
單位理所當然地希望音樂家演出獲獎的作品；剛開始這些
音樂家也非常樂於配合重現比賽經典作品，畢竟剛出爐，
但是場次一多連音樂家本身都覺得對不斷演出獲獎作品又
愛又怕，曾經有一年一個星期內台北三個表演場地三個職
業樂團同時邀請不同年份分別獲獎的柴科夫斯基鋼琴大賽
得主演出該協奏曲，堪稱一絕。

　　另一個經驗是 2015 年曾宇謙獲得柴科夫斯基大賽獎項
的時候，全世界許多地方邀請他演出獲獎的柴科夫斯基小
提琴協奏曲，NTSO 在他參賽前就邀請他參與樂季演出，獲
獎之後我們反其道而行，並不希望他演出得獎的作品，反

而希望他演出蕭泰然老師的小提琴協奏曲，這樣的逆向操
作，在與樂團出國巡迴的時候更成功地締造了佳績。

邀請音樂家曲目重複怎麼辦

　　許多音樂家接受邀請的時候，我們都會希望對方提出
不同風格建議的曲目供樂團討論參考，當然這個不同風格
有其一定的範圍，主要是圍繞這樂季的主軸或音樂家本身
特質的詮釋風格，提出來之後經常會遇到所提內容重複的
情況；這時候就需要客觀討論，哪一位音樂家比較適合他
們所提建議的曲目。而音樂家有時候對於自己年度安排樂
曲有一定的原則，不是他不能演出別的曲目，而是這個
樂季他不想演出哪一類的曲目，所以重複的狀況下須要不
斷溝通。曾經有一次，有兩位指揮家都在同年度希望演出
史特拉汶斯基（Igor Stravinsky）的《火鳥組曲》（The
Firebird），兩位音樂家同屬同一間經紀公司，經過多次的
討論仍無法協調，都很堅持演《火鳥》，最後只好請藝術顧
問做最後的定案，這才讓音樂家不得不讓步，不過來來往
往的討論也經過了好幾個月。所以雖然邀請了音樂家來作
客，但是仍有千千萬萬的聯繫，在名單擬定的當下才剛要
開始呢！

天下沒有白吃的午餐

關於音樂家的聯絡與合作安排

實戰案例分享一：
總是擦身而過最難聯絡的音樂家之一

　　每位音樂家的聯繫工作都有它的難度，除非是非常年輕的樂壇新秀，需要多一些演出的舞台，否則已經成名的音樂家大部分都有自己在走的行程。有些音樂家，一等候要好幾年，也不見得邀請得到，因為你有的時間他行程已經滿了，或者經費上有難度；也可能他對你這個樂團並不熟悉，或者對合作的指揮不是很了解，種種因素都會影響邀請高知名度音樂家來台合作的意願。印象中這幾年讓我覺得聯繫邀請最困難的音樂家，就是夏漢大師（Gil Shaham）。

　　早在 2007 年夏漢就曾經受本團邀請和新加坡交響樂團來台灣演出《梁祝》小提琴協奏曲，在這之前我們就非常希望有機會邀請他合作，但是一直沒有適合的管道可以聯絡；好不容易他可以來，卻不是跟我們樂團演出，感覺上總有擦身而過的遺憾，之後又有一次大師也是接受 NTSO 的邀請，但是卻和國際世宗獨奏樂團（International Sejong Soloists）共同來台灣演出，又是在我們樂團；但是因為是和他自己的室內樂團，所以雖然大師來了、照了許多的照

片，樂團還是沒有機會跟他直接合作。

　　有了這兩次近在眼前、卻遠在天邊的遺憾，讓我更積極地與他的經紀人聯絡，克服了年度檔期、指揮的熟悉度、合作的經費需求、以及對樂團的了解種種的困難，經過了將近五年的聯絡以及安排，在 NTSO 2016-17 樂季最後一個系列，終於邀請到夏漢大師跟樂團合作，不放棄加上不間斷的聯繫，終於成行。

實戰案例分享二：
永遠無法再次合作，最難忘的音樂家

　　這麼多年的音樂家聯繫工作當中，常常有許多的音樂家因為和樂團的合作默契以及觀眾的喜好，會被我們重複邀請，這類的音樂家通常在國際間的邀約行程不斷，如果希望重複的邀請，一般需要先把時間開給對方，或配合對方的行程。

　　而有時候有些音樂家會希望能夠在敲定檔期的同時，就可以先把合約草案讓他們過目了解。合約草案是沒有問題，但是因為 NTSO 的預算特質需要配合年度預算執行，所以有時候實在沒有辦法在當下即刻性地簽訂合約。幸好

因為這些年來的合作默契，音樂家本身、經紀公司、或經
紀人都和樂團維持一個不錯的默契，但是在這麼多經驗當
中，卻有一個已經完成合約草案、然而永遠無法再次邀請
的古樂大師霍格伍德（Christopher Hogwood）。

2013 年 4 月 NTSO 首度邀請古樂大師霍格伍德和樂團
有了第一次的合作，大師對古典時期以及前期作品的詮釋
近乎爐火純青，演出前的排練讓樂團演奏古典時期作品調
整得有如脫胎換骨，在音樂會當下還聽見樂迷表示：「今天
指揮所帶的樂團真的是國內的 NTSO 嗎？我怎麼覺得跟他
自己國外的古樂團所呈現的音質幾乎一樣！」

就是這樣的經典，令樂團很期待有下一次，甚至兩
次、三次的合作機會，於是我很快地和大師的經紀人接續
聯繫，希望可以在下一個樂季當中邀請大師兩次合作，好
不容易終於把檔期和曲目都聯絡了，那時他也同意了兩次
到台灣的行程，並開出了令人振奮期待的曲目。但就在所
有細節都確認了之後，有一天經紀人告訴我們演出或許行
程有所調整，因為大師身體微恙，一週後，我們便非常難
過接到大師離世的消息，留下了永遠無法再次合作的遺憾。

音樂經紀制度在國內發展至今，已經小具輪廓，但

在四十年前尚未建立之際，要找一個音樂家、尤其是具知名度的音樂家，都要透過層層管道，這可能是哪一位教授的朋友，或者是哪一個樂界前輩的親戚等等，一層又一層地推敲與聯繫，才可能找到那一絲絲的線索，問到聯絡方式、電話或地址，說是「大海撈針」一點都不為過。

在那樣的年代裡，音樂會以手工形式慢慢萌芽，捏塑成形，有了更多可能的美麗姿態。

有一次樂團規劃一個協奏曲比賽，希望邀請旅美知名小提琴家林昭亮擔任總決賽的評審以及樂團的演出，當然又是透過層層的管道，好不容易終於問到林昭亮美國家裡的聯絡電話。經過一個禮拜的聯繫，不是碰到時差，就是大師已經前往其他國家演出；當時我內心之忐忑、頻頻撥打電話，不是很有禮貌；雖然留了話請大師回電，又因為是國際電話，感覺更不可能接到，就這樣含「琴」脈脈地等了一段時間，等到有一天大師真的回電話，也已經是辦完比賽後的幾個月了。

二十一世紀的現在，科技進步，網路讓世界無遠弗屆，回想當時的時空背景，希望邀請林昭亮大師合作感覺上是一件非常遙不可及的事；但現在拜科技之賜，樂團有

了更多與國際音樂經紀網絡的連結，不但跟林大師有了多
年合作機會，更邀請到國際間多位相當具有知名度的音樂
家與樂團一起演出，讓音樂會更有吸引力。

很多年前 NTSO 去參訪日本 NHK 交響樂團[1]，在訪談
中，對方問我們樂團，既然已經有這麼久的歷史，過去樂
季中曾經邀請過哪些知名的指揮來訓練樂團？又有那些獨
奏家跟樂團合作過？當時我很努力地把我們認為很有知名
度的一些指揮、音樂家告訴對方，但對方的表情似乎有些
尷尬。

原來，這些都不是 NHK 熟悉的音樂家群，但是反觀
當時的 NHK 樂團歷史當中，光是指揮帝王卡拉揚（Herbert
von Karajan）就曾親臨該團指揮，因此對樂團而言，那些
音樂家願意與樂團合作，就如同樂團被蓋上標章認證一
般，間接可以證明樂團的演奏水準。

這個事情給我很深刻的印象，天下的確沒有白吃的午
餐。交響樂團是西方的文化產物，如果想要讓樂團在國際

1　NHK 交響樂團成立於 1926 年，與 NTSO 交響樂團成立於 1964 年相差
38 年。

上擁有知名度,或者是要將台灣的音樂家與樂曲輸出,都必須先與國際樂壇接軌,要讓對方先認識我們,這樣才有機會交流。樂團所安排的每一場音樂會,都是樂團品牌的一次積累,唯有每一場都能創新、突破或者做到傳承,都會幫助樂團下一步的未來發展。

NTSO 在 2011 年之前,還沒有樂季制度,節目產出相當緊張;2011 年之後,樂團開始建立樂季制度,有樂季,就有主題、有策畫,這也讓樂團脫胎換骨,開始有明確的管道邀約音樂家與樂團合作,持續形塑樂團的形象。

魔鬼總在細節裡

身為一個音樂會節目企劃,首先就會遇到音樂家的邀請與聯繫,有些需要透過經紀公司、經紀人,有些則是直接邀請本人,哪一種形式是最理想的邀請方式,各有優缺點。有些音樂家條理分明,沒有經紀人的約束,直接聯繫簡單明瞭;有些音樂家除了音樂造詣精湛以外,行政庶務毫無章法,直接聯繫反而增生困擾,這時候便需要透過藝術經紀公司的安排,雙方更有演出曲目、行程與合約的合作保障。

　　許多音樂家對音樂會的合作安排，有他們習慣的模式，例如喜歡搭特定的航空公司（累積里程、升等航空公司的貴賓等等）；喜歡有特定的行程安排方式（例如有安排隨行人員、提前抵達合作國家或不喜歡提前抵達等）；喜歡住宿飯店的形式（例如喜歡住高樓層、喜歡住有窗戶、喜歡住電梯旁、喜歡住市區、喜歡住非市區等）、喜歡有固定的飲食習慣（喜歡吃素食、葷食，演出前不喜歡飲食、喜歡吃水果、喜歡喝咖啡、氣泡飲料等）、喜歡有交通工具安排接駁的形式等等，因此在談合作條件的時候都必須將這些合作內容清楚討論，必要時列入合約，有助於合作關係。因此，聯繫音樂家討論合作細節相當需要談判的經驗，如果透過經紀公司，更需要條件談判的技巧。

經紀公司大不同

　　有關國內經紀公司及國外經紀公司制度上有許多的差異，目前台灣的經紀公司大部分規模不大，以代理國外經紀公司音樂家單次演出活動為主，很少有自己專屬且擁有全球代理權之音樂家，加上多數為中小型之經紀公司，年度演出活動又以台灣為主（近年來亦有延伸亞洲市場），因此很少有自己的專屬音樂家；反之，國外許多大型經紀公

司多數擁有自己的音樂家，以及全球專屬代理經紀權，因此對於所屬音樂家之保障及合約制度，較為嚴謹。

目前國內經營較久的經紀公司，以牛耳藝術（The Management of New Arts）為例，該公司每年有自己的樂季安排，邀請國外的音樂家或樂團，以製作形式的節目來台灣演出，大部分以取得該場次亞洲巡迴或台灣演出代理為主要經紀型態。例如該公司經常邀請的大提琴家馬友友（Yo-Yo Ma），他的全球代理為美國的 Opus 3 Artists 經紀公司，負責他全世界的演出事務，如果世界有任何邀請他的行程，仍以透過 Opus 3 Artists 經紀公司馬友友的專屬經紀人為原則，由他確認所有的邀約，並給予合約中所簽訂的合作經紀期程，才算確定雙方的合作。

當然以牛耳藝術與其經紀公司雙方長久的合作默契，如果其他邀請單位透過牛耳取得代理權，仍可以透過專屬經紀，取得該場次或多場次的代理合作權限，當然，如果需要將合作邀約延伸至其他國家，只要合約內容、期程規範清楚，都是可能的。

再舉例早期的新象藝術中心（New Aspect，現為新象・環境文創），該公司所邀請的音樂家，多與音樂家本人確認

合作關係後再與其國外的專屬經紀公司或經紀人談其合作內容，多數合作是經由亞洲的經紀公司共同辦理音樂家的巡迴演出，這樣既可以分攤經費，又可以穩定既有的市場。

除此之外，近年來國內也有許多經紀公司，也有以代理指標性音樂家來作為演出活動規劃的主軸，例如鵬博藝術股份有限公司（Blooming Arts）、鴻宇國際藝術股份有限公司（Pro Artist Int'l Co.,Ltd）等等，這些經紀公司由於負責人對音樂家獨特的欣賞風格以及專業背景，年度安排的演出活動場次雖然不多，但所邀請的音樂家對曲目鑽研及作品的詮釋卻相當專精，也對國內的重度樂迷提供很好的欣賞平台。近年來國內經紀公司也同時經紀台灣音樂家，讓台灣音樂家在巡迴演出的時候，可以有完整的經紀制度保障，尤其國家表演藝術中心成立之後，未來將有國家兩廳院、臺中國家歌劇院與衛武營國家藝術文化中心形成的北中南表演網絡，音樂經紀制度的建立更為需要。

建立可長可久的關係

上面所討論的音樂家邀請，多數是國外音樂家以及國際間已具知名度的國內音樂家，透過經紀人的制度來保障彼此的合作關係；但是對於台灣音樂家的邀請，則通常會

與音樂家本人取得聯絡，直接討論合作關係，建立長久的合作平台，以維持永遠的合作夥伴關係。

近年來台灣樂壇新秀紛紛崛起，有許多位經由競賽平台獲得佳績受到國際間關注的年輕音樂家，例如指揮莊東杰、吳曜宇、林勤超，小提琴家曾宇謙、林品任、黃俊文、魏靖儀、陳雨婷，吉他演奏家林家瑋、聲樂家石易巧等等，這些年輕的音樂家，有些已經經由國際的經紀公司規劃世界的演出活動，有些則開始由自己或身邊的親人協助安排各地方的演出，無論何種安排型態，台灣的舞台是最歡迎他們的，因此這些音樂家如何與國內音樂機構建立良好的平台，以及國內音樂機構如何和這些新世代音樂家建立長久的合作關係，是相當重要的。

以音樂機構為例，透過各種社群網站，關注年輕音樂家在國內外的比賽或演出活動，無論是成功的演出或未盡理想的比賽經驗，藉由即時社群網站的一個讚、一個表情符號，都是鼓勵年輕音樂家最好的語言；而年輕音樂家，更應該深入了解國內音樂機構的各項音樂資源，哪些樂團重點辦理哪些演出業務，國家表演藝術中心成立後有哪些舞台資源可以結合，哪些新的表演舞台可以展現。音樂家

需要舞台上的魅力、舞台下的親和力以及合作的專業度，
音樂事業才能永續經營。

鍾情的音樂家來不了怎麼辦？

　　還記得第一次負責樂季聯繫工作時，許多音樂家、經
紀公司對於國立臺灣交響樂團相當陌生，因此當時擔任藝
術顧問的水藍便成了樂團的最佳代言人；由於他在新加坡
交響樂團擔任音樂總監的成功經驗，讓許多音樂家對他所
推薦的樂團都深具信心。

　　這當中，也有許多希望邀請的音樂家，聯絡了許多
次，總因為檔期很難安排、或是音樂家不願意只為了一個
並不熟悉的樂團單獨飛行一趟台灣，幾位重量級的音樂家
幾乎無法成行；但是藉由亞洲其他樂團的聯絡（新加坡、
香港、馬來西亞、日本、中國等），不但增加了音樂家到
台灣的意願，也分攤了國際機票的攤提率，這當中與各樂
團人脈的了解，以及亞洲經紀公司的互動都需要非常的熟
悉，如此一來，喜歡的音樂家安排成行的機會就非常高了。

　　除此之外，有些音樂家沒有固定的經紀公司或經紀
人，每次的演出業務都是不同人員安排，這種情況較多發
生在職業樂團的演奏家，例如柏林愛樂、維也納愛樂、紐

約愛樂、芝加哥交響樂團（Chicago Symphony Orchestra）
等指標性交響樂團的音樂家，他們雖具精湛的演奏技巧，
但是因為仍屬職業交響樂團，年度國外演出工作有限，不
一定僱有專屬的經紀人，因此不容易連絡上，這時候如果
在這些樂團有好朋友是相當重要的，他們可以提供樂團的
行程，或音樂家的聯絡方式，必要時甚至會幫忙跟真人聯
繫，讓音樂家可以順利聯絡，並安排演出的行程。

　　這麼多年來，有許多音樂家除了真正業務的合作外，
也漸漸成為好朋友，經常藉由 FB 的互動、Line 訊息彼此
問候，讓許多音樂家成為朋友的一部分，而非工作的一部
分，我相信只有這樣的信念，面對音樂家聯絡行政工作的
繁瑣才能有高度的成就感。

藝術行政特質大調查

　　很多觀眾都非常羨慕音樂家身邊的經紀人、保鑣和音
樂行政工作同仁，因為可以近距離接觸音樂家，聽他們排
練、拍照、陪他們用餐、分享他們一些演出趣事，與他們
成為社群好友，更可以從排練欣賞到演出，了解音樂家台
上台下不同的風貌，非常有趣。但是並不是每個人都可以
勝任這樣的工作，哪些族群特質可以享有這些「福利」呢？

威！可以忍受連續十二小時以上工作

　　音樂家是一個全世界趴趴走的職業，時區跨越全世界各個國家，為了聯繫工作，你的工作場所可能需要從你的辦公室延伸到家中的任何一個角落，例如當音樂家要從甲地飛到乙地之前，你急需和他確認某些合作細節，但是音樂家不一定是網路的高手，這時候不管幾點都是你的工作時間。又例如許多不同時區的演出活動、音樂節，當你下班的時候，正是對方上班的時間，特別是星期五，如果你錯失了回覆對方信件訊息的重要時間點、可能需要多至少三至四天的等待，當然從凌晨或深夜的接機，排練加上演出的超時，以及當氣候影響航班、影響排練、音樂家身體狀況等各種情形時，正常八小時的工作時間是不可能的夢想，唯有對藝術支持的熱誠才能跨越工時的藩籬。

強！重度 3C 產品愛用者

　　近年來拜各種 3C 電子產品以及社群網站的設立，電子郵件已經是最基礎的聯繫方式了，國內外音樂聯繫工作不論透過 Facebook、Line、Whatsapp、Wechat 等都可以無遠弗屆，音樂家聯絡工作有時候會從辦公室 PC 聯絡到筆電，又聯絡到手機，看手邊有哪一個 3C 產品，那就是你的辦

公平台。曾經有位朋友擔任音樂家聯絡工作，當我問他習慣用哪一種社群網站聯絡時，他回答只用簡訊以及電子郵件，當下我感到很錯愕，就好像沒有好的樂器的音樂家如何上舞台的感覺，雖然這樣的使用習慣並非錯誤，但是卻是不適合這個工作平台，因為如果你只是停留在使用電子郵件的工作習慣，恐怕很難勝任這樣靈活度高、機動性強的工作。

料！專業、專業、專業

　　各行各業都有其專業，而對於音樂演出活動這項產品，如果你不具備應有基本的專業評鑑力或欣賞力，那你所接觸的業務面向以及和音樂家的溝通就會是片面性而不是全面性，再加上合作平台上曲目、外語能力、音樂家、作曲家背景需要的討論，與音樂家聯絡工作者的專業程度強弱之間，雖對於演出沒有直接明顯利害關係，但是長久下來卻是成敗相當重要的因素之一，這也是為何有許多音樂家在淡出舞台之後，能成功經營音樂經紀公司的原因之一，因為他們了解專業的語言。

耐！工作沒有特定假日

　　表演藝術工作者因為演出欣賞的對象許多都是假日或晚上才有時間，連續假期聽眾更容易前往，因此假日幾乎都是工作時間，和一般正常作息的職業，算是較不正常，所以更需要家中的成員很大的包容及支持。曾經有團員戲稱我們是連假樂團──連續放假就演出的樂團，除此之外，每年年底國外耶誕節放長假，放完之後我們放春節年假，年度假期之間，當然也可以放假去，但是如果有特殊演出活動或國外需要聯絡的業務，恐怕也只能繼續奮鬥了。

第五章

你的收入，我的秘密

演出酬勞的討論

實戰案例分享一：
歐元、美金傻傻分不清楚

　　「今天是漲還是跌？」這是辦公室經常有的對話，不要誤以為我們上班有閒情逸致看股票的行情走勢，那誤會可大了！這是在辦公室經常遇到匯率波動討論的內容。

　　在與音樂家討論酬勞的時候，常常會因為他們來自不同的國家而使用不同的幣別，所以對各種匯率換算的方式一定要非常清楚，尤其是常常在世界各國巡迴演出的國際音樂家，有時候他們這一次來跟上一趟來所討論的合約幣別未必都相同，有時候是歐元、有時候是美金，也曾遇到巡迴亞洲的音樂家希望來點人民幣、日幣或台幣等都有可能，所以對國際匯率的走勢要有相當的了解。

　　有一次某一位音樂家，在討論酬勞的時候，是以美金單位來討論，但是因為音樂家是從歐洲過來，所以機票的部分是以歐元為單位，兩者一個歐元，一個美金，稍不注意在不同的幣別當中換算匯率的時候就容易出現錯誤，再加上歐元的走勢有時與美金接近，一不小心還真不知道算的是歐元還是美金，另外國際間的貨幣波動也相當大而且快，因此對預算的掌握，也需要非常敏銳，才不會超出既

定的經費。

　　因為公務機關有其一定的預算標準，前幾年歐元高漲的時候，曾在與國外音樂家討論合約金額時，將預算與匯差算得太近，差一點超過原有的預算標準；如果真的超過，可能除了賠錢，沒有第二條路可走。所以討論音樂家的酬勞時，對外幣匯率以及國際貨幣波動漲跌的了解也同樣重要。我常戲稱看這些國際貨幣的匯率就好比看股票一樣，今天歐元跌了、預算省了不少錢，但是美金又漲了、又要增加許多經費，看到錢跟數字在空中飛來飛去，這樣的工作有時也充滿刺激。

實戰案例分享二：
含稅？不含稅？

　　在執行演出活動工作當中，有一件很重要的工作就是支付音樂家演出酬勞。早期因為國際幣別流通幾乎都以美金為主，比較少其他幣別，國外音樂家也不多，因此相對單純，所以音樂家討論酬勞告訴他們多少、給他們稅單，就很清楚，不會有太多意外狀況。

　　直到有一次，一位旅居國外的華人音樂家，因為演出酬勞的部分涉及扣稅與實際所得金額的差異，再加上身分上國人扣稅率與外國人不同，而這些資訊沒有在演出合約討論前說清楚，只談了一筆酬勞，音樂家不知道還需要扣掉百分之十或是百分之二十的稅，因此相當不悅，因為國際慣例費用都是以淨額來談，當來台時得知所扣稅額時差點拒演，直到後來解釋清楚之後才了解每個國家稅率以及談論當中的失誤，也讓當時出道沒多久年輕的我著實學了一課。從那時候開始，含稅或不含稅？淨額是多少，這些文字數字遊戲，我一定會清楚讓對方在洽談合作初期就了解，以免合作傷和氣。

音樂家酬勞揭密

　　很多人對音樂家的酬勞都相當好奇，但總是傳聞居多，無從了解。這完全正確，因為這是一個高度機密的職業要求，其實很難找到機會了解，許多洽談經費的人都附有保密條款的責任，打聽更不容易，特別是對於第一次邀請的音樂家。

　　想要了解酬勞、討論酬勞，確實困難，與其猜測，總有一方需要先出手，因此建議最好的方式，就是讓對方主

動先提費用建議。原因是每一個音樂家無論是自己討論酬勞或是透過經紀人制度討論，對自己的酬勞以及反映在市場的費用都有相當的了解，所提費用基於自我保障，一定會略微偏高，可以在談論之間有所調整；所以邀請單位如果對於新秀、老將，或參賽型音樂家、資深音樂家、樂團總監等等酬勞有一定的了解以及敏感度和經驗，當音樂家提出建議費用時，就不用擔心不知從哪個方向討論。

許多音樂家在與樂團長期合作之後，與樂團建立深厚的情誼，因此面對酬勞的討論，有時候邀請方想維持原有穩定酬勞，音樂家則希望經過多年的合作可以調整費用，這時候經紀人就是最好的橋樑；將彼此的想法透過第三者，不僅較不尷尬，也可以將自己的需求以及困難同時提出，共同解決，尋求長久合作的經費溝通模式。

互相尊重、嚴謹規範你情我願的演出條件

我們經常說音樂藝術是無價的，但是音樂家的酬勞，卻明顯代表著對其音樂專業成就的價碼，就好像每一位畫家，產出的畫作在不同時期有不同的價值，不同畫家更有不同的畫作價值。音樂家也相同，許多音樂家在不同時期，合作的酬勞也會有所差異，特別是獲得國際獎項或擔任某

某指標性樂團音樂總監之後，酬勞差異性更為明顯。

　　除了新生代音樂家，希望獲得較多舞台演出機會，對於酬勞可談性空間較大之外，許多音樂家對於單場或首場酬勞有一定的堅持，因為象徵他酬勞的標準；但這也有例外，如果場次增加或既定演出鄰近國家行程的安排連結得宜，音樂家在酬勞方面可以談判的籌碼就增加了許多，所以交響樂團安排樂季時，對於較具國際知名度、演出酬勞較高的音樂家，經常會與亞洲鄰近樂團相互聯絡、或由經紀公司聯繫，取得較多演出場次，攤提可分攤之費用，特別是航空運輸費用；因此討論合約之前，需要了解清楚音樂家相關行程，以利合作條件的討論，而這裡所指的合作條件，不是單純的只有指演出酬勞，還包含了所有合作細節，從演出曲目內容、行程安排，住宿交通、付款方式、取消演出所需負擔權力責任、演出影音版權等等，所有細節清楚明瞭，才能在合約中嚴謹規範對等條件。

不敢坐飛機？不睡硬床？包羅萬象的音樂家合約

　　國內部分的交響樂團，因為經費來自於政府編列之預算，所以需要參照採購法的規定來執行這些程序，完成合約的流程與其他經紀公司相較之下極為複雜。不過合約內

容都是在雙方相互保障的基礎下訂定的，音樂家的合約內容，因為與演出酬勞直接相關，所以屬於最高機密，卻也是成就整個演出活動的核心，為了更深的認識演出者的合約秘密談些甚麼，就讓我們一條條地聊下去。

雙方權利義務

　　邀請單位（甲方）、演出者（乙方），雙方確保合作權益需經彼此協議後達成訂立合約條款內容。

演出活動內容

　　演出日期、時間、地點、場次、曲目。合約中必須清楚地將演出的詳細資訊列清楚，一共幾個場次？每場次演出時間、地點是否相同？如果不同，地點距離差異多大？每個場次演出的曲目是否相同？上半場或下半場擔任指揮或合作對象是否都一樣、還是有所調整？這些資料都務必標示詳細。

演出酬勞

　　合約清楚詳列演出的費用，何種幣別？台幣？美金、歐元、日幣、人民幣？費用是否含稅，稅率佔百分之幾、

當地稅率型態、繳稅模式、依據當地稅法本國人、外國人之間稅差，繳稅之後可領演出酬勞淨額多少錢，一次付清還是分期付款，並提供稅單等資訊都需寫清楚。（依據中華民國稅法規定，表演者應支付 10％ 所得稅，若表演者為外國人則稅率為 20％，但是如果本國人長期旅居國外、又有相關居住時間限定規範都須了解清楚。）

付款方式

合約詳列付款方式、付款期程，付款對象（演出者本身、經紀人、經紀公司或其他特定對象），重要的是付款方式金流帳號，付款簽收方式等資訊。

演出合作條件

合作條件所指經常會因為邀請音樂家個人習慣而有所差異，所以需要在合理範圍提供，如果不盡合理也需要善盡溝通或改為在地協助的方式幫忙，費用另行支付，以免陷於兩難，接下來針對一般音樂家較常提到的條件內容簡略說明：

國際機票：演出者如果是外籍人士，邀請單位提供之國際機票，何種艙等、航點如何安排，飛航行程規劃，有

沒有特定的航空公司，直飛或轉機的規劃，是否有機會與其他邀約國家共同分攤機票費用，機票由音樂家自己先行代為購買或是由邀請單位直接提供，哪些交通費用可以提供、哪些不行，例如國外當地火車、計程車、大眾捷運或公車一般是不能提供的，又演出者需要提供那些資料作為機票核銷的依據；如果是演出者先行代購機票費用，所歸還之票款幣別，國內是否有等值幣別，如果沒有需要將幣別調整為同金額之市場供需無虞的幣別，這些細節都是合約當中需要規範清楚的。

國內交通：邀請單位提供演出者排練及演出合作期間的國內交通安排，個人行程或延伸私人行為不負責安排，提供方式例如高鐵、租車、計程車、國內航空或出租車專車接駁等，提供期程，安排方式也都需要詳細規劃列出。

住宿提供：邀請單位提供演出者排練及演出期間的住宿安排，務必詳列提供日期，飯店名稱、星級等級、房型等詳細資料。另外許多演出者有其個人好惡習慣，例如抽菸、不抽菸樓層，高樓層、低樓層，有窗戶、沒有窗戶，有客廳、沒客廳，網路是否提供，軟床形式、硬床形式，房間安排鋼琴（或電鋼琴），鄰近電梯、遠離電梯，鄰近排

練場地、飯店附近生活機能佳或清淨等等住宿需求，都需要先了解，並盡量符合提供，畢竟完整充分的休息才能成就良好的演出品質；但是如果攜帶眷屬，家人或個人等情形是否只能代為安排，並說明清楚。

合作配合事項

在所有合作的過程當中，有時候基於合作效益的延伸，希望邀請音樂家多做一些行程安排協助宣傳或教育推廣、團員交流等，如果必要也需要規範於合約當中。

演出活動行程：針對合作演出排練行程、時間、起訖日期；宣傳活動、媒體通告、大師班、記者會等所需配合行程，詳列清楚，相互配合。

個人資料提供：針對合作文宣資料，授權提供個人簡介（長版簡介、短版簡介，配合字數）、照片規格、張數，網路影音資料、連結網站等資訊元素。

演出使用器材：配合演出使用之樂譜、樂器或其他使用材料，演出前租用提供、演出後歸還，不得影印或延伸侵權事宜也都是合約內需詳列清楚的。

文宣用品印製：對於演出者所提供的個人資料，預定

使用範圍，年限也是需要用文字先讓對方知道。

相關版權：雙方對演出活動使用版權的授權範圍、期程、對象，在版權高漲的今日更應仔細清楚。例如活動是否錄影？錄影是否出版？出版是否販售？商業出版形式的販售或教育推廣功能不販售，資料保存或推廣出版，每一個的合約內容都不相同；另外公開播送，是否同意網路公開傳輸，網路公開免費瀏覽是否同意？演出活動錄影所屬權力對象屬於哪一方？當然錄影或錄音也是重點，是否同意再版也需要合約仔細說清楚。

近年來許多音樂家，常會非常仔細地溝通版權的使用目的及授權範圍，例如該音樂家是否已有其他影音授權，如果同意是否重複授權，或是功能性不同互不影響，這些都詳訂於合約內。有的演出者都了解，利用影音錄製再次呈現或網路傳播的功能性，對於行銷演出者是具有相當成效的；但是畢竟演出是時間藝術，當下呈現的好與不好，可以是成就、也有可能是破壞，因此格外謹慎。

印象中我曾經有一次與韓國小提琴天后張沙拉（Sarah Chang）聊到現場音樂會錄製 CD 出版的趣事，她提到某次至中國的演出，在兩場音樂會當中的空檔到萬里長城觀

光、放鬆一下，在長城下看到有攤販販售名家 CD 非常好奇，心想居然在這個地方有出售名家 CD，便決定捧場一下，沒想到一看賣的全是她的 CD，當場傻眼；她決定全數買下，回家一聽，有一半以上 CD 外觀是她，但是內容全部是別的流行音樂，令她哭笑不得，這也就是為何她對所有的影音錄製非常嚴謹、對版權更為謹慎的原因。

合作限制：邀請單位對於演出者行程都有合理的規範，有些國外音樂家對於一趟亞洲行程，通常希望可以連結亞洲例如新加坡、香港、日本、中國等許多國家，省去旅途勞累，因此行前都會相互告知，但是如果安排同時是台灣的行程，那就更需要仔細了解，因為臺灣表演藝術市場不大，如果對於演出行程安排無相關限制，通常會互相影響票房以及曝光度，但是如果先溝通，或許可以共同行銷增加媒體聚焦度。這些限制通常是規範演出者於活動前幾個月不能參加同質性、或任何未經過邀請單位同意所安排之公開形式活動，這些規範對於保障雙方是絕對必要的。

特殊約定：一般演出活動都是在針對執行演出活動下所討論合約規範，但是對於如果因為特殊事件取消演出或延期等狀況，也都經由特殊約定來討論。例如該演出活動

是因為不可抗力事件，部分取消或全部取消，既然不可抗力，是否就無延伸賠償條款，雙方各自認賠，或是在不可抗力的原則下，已經延伸支付的金額，需藉由合約條款的限制，各自均攤或設定對應之方案。另外如果不是不可抗力事件，取消時該如何執行合約賠償或應付款項條款，又例如如責任歸屬如何界定，當確認責任歸屬方之後，責任歸屬方應該如何賠償或支付非責任歸屬方，求償內容以及賠償金支付比例多少才屬合理，多久前取消與支付賠償金比例原則，都需在特殊約定條款中將醜話說在前頭，說清楚、講明白。除此之外，合約雙方文件延伸附件、產生爭議所依據之法律準據，法源依據以及管轄地區，也是合約當中須詳載的內容。

其實所有的音樂家在費用合約的討論上與其他行業一樣，都是一個商業行為，透過合作內容、應得條件相互保障雙方，但是正因為這個「產品」所呈現的特性並非物品，所以在許多實質的內容上更應嚴謹規範，讓音樂家可以在無慮的前提下，將最美的樂音呈現給觀眾，相信這也是每一位藝術行政工作者最有成就的一刻。

第六章

飛機暫借問 今天怎麼飛？
音樂家行程的安排

實戰案例分享一：
如何規劃最省時的行程

　　有一位音樂家朋友曾經開玩笑跟我說，如果他老了不當音樂家或許可以去開旅行社，因為他實在太常搭飛機、也太會搭飛機，對於航程轉接的熟悉幾乎已經到了爐火純青的地步，例如哪一個國家的第幾航站銜接哪一個航空公司的轉機點是最快、最省時，歐洲地區哪一個國家轉機到台灣最理想，哪一個國家轉機到亞洲最理想、最節省時間，點對點搭哪些航空公司費用較節省，哪些航空公司空有商務艙之名無商務艙之實等等。

　　除了飛機以外，這位高手連搭乘台灣的高鐵趕飛機時，北上或南下，哪一節車廂最靠近電梯可以快速移動置放行李銜接入關行程他都非常清楚；更厲害的是，有一次在演出結束後回歐洲，因為行程很趕，希望班機可以無縫銜接，因為如果轉機的行程不夠緊湊，除了來不及後段的航程以外，也接不上隔天的排練，所以整個行程就是非常緊張。因此當我幫忙確認行程時，發現我這邊看到的航班怎麼樣連接上去轉機的時間都不夠，跟音樂家反應希望他可以延後轉機行程，但是音樂家卻胸有成竹地說，放心絕

對來得及轉機，可是我就是不信，最後音樂家告訴我有一個日本轉機銜接的航班，我立刻去確認，但日本並沒有這個航班；經過深度了解終於發現，原來這是新的航線，尚未起飛，內部才剛公告，連這樣的航線他都有辦法了解，實在是行程菁英啊！

實戰案例分享二：
如何安排最冗長費時的行程

有規劃最省時行程的音樂家，也就有安排最冗長費時的音樂家。

有許多音樂家經常會將相同時區的行程安排一起，除分攤費用外，也可以避免單趟來回奔波的辛苦，但是案例告訴我，有些音樂家會因為長年累月搭飛機，對於這一項交通工具已經厭煩，想試著搭乘一些陸上的交通工具，即便這樣的行程，可能會花上原有行程的五到六倍，也願意去嘗試。

一次一位歐洲的音樂家，因為同時安排了日本、泰國、新加坡以及台灣的巡迴，所以亞洲的幾個邀請單位就

按比例共同分擔機票費用，可在討論的過程當中，有一天承辦同事私底下問我，國際行程搭火車可以報支費用嗎？對我來說，這位大師的行程，不像有哪一段是可以搭火車的，但是英文信件的聯絡以及訂票資料都顯示是「火車」而不是「飛機」，這下我就糊塗了，這不是歐洲境內火車各城市之間可以銜接，而是亞洲的各個不同國家，到底哪個國家之間可以搭火車銜接？答案揭曉：泰國到新加坡，這位大指揮家也真是太有心了，為了嘗試這樣的行程，不惜花了三天左右的時間去體會，讓我不禁佩服，音樂家對時間的藝術果然有不同於常人的看法。

行前行程如何安排

音樂是時間的藝術，對於時間的掌握，音樂家鐵定更精準。許多音樂家的行程安排非常複雜，因為他們會將所有相同時區的行程排得非常緊湊，稍有天候狀況航班取消，就會面臨排練受影響的風險，甚至演變成演出當天彩排台上見；這樣的行程，對於樂迷來說是不負責的行為，因此完善的行程規劃，是音樂家本身與經紀人都需要規劃安排的。

許多音樂家經常在世界各國演出，必須克服如何配合

行程調整自己的身體狀況反應，例如有的音樂家從不同時區到台灣，加上時差、溫差等狀況，可能就要安排提前到達，適應當地氣候，因此會將行程安排得較為輕鬆；但是這樣的安排，對於邀請單位來說可能會增加支出的成本，所以需要事前緊密溝通，以免雙方產生認知上的差異，影響合作。

我不是旅行社業務但我很會買機票

音樂家的機票訂定、飛機怎麼飛，也是一門學問。有些音樂家對於航空公司有一定的習慣，希望只搭乘特定的航空公司，除了可能累積貴賓里程數外，也是對該航空公司的信任；也有些音樂家對於轉機的地點有其堅持，亞洲只喜歡特定的幾個轉機機場，如果不是這些機場就希望調整轉機航點；航班抵達時間與排練時間的間隔，希望至少多少小時以上，特別是聲樂家，因為樂器就在身上（聲帶），所以會對時差、溫差改變後可能影響的排練效果格外注意。

飛機的安排直接影響到機票費用，音樂家若有特定的習慣，邀演方理論上來說在合理範圍內可以盡量配合；但是如果成本增加過大，也只能持續來回溝通、討論，直到

達成平衡。

　　如果邀請的演出者攜帶的是大型樂器（例如大提琴、低音提琴、傳統樂器等），在航空行程的安排，就需要更為謹慎，舉例如長榮航空公司，針對大提琴的規格（含琴盒）除需要增購機票以外，上飛機以前還需要提供完整的大型行李（樂器）規格，必要時需要申報，以免上不了飛機，影響演出。

　　一般機票訂定有其一定的流程，如果由國外音樂家先行訂購，靈活度高、選擇性多，價錢也相對便宜；但是如果由國內協助機票購買，公務機關需經過採購流程，購買機票採購程序較為複雜，一經購買，如果音樂家另增行程希望調整或更改航線，幾乎不可能配合，因為採購契約一經訂定無法更改，不然就需要變更契約，更是麻煩。

　　人在行政部門經常就會被問到，為何音樂家行程會經常改來改去，我相信他們也不希望經常調整行程，如果增加的行程對於機票分攤有幫助，如果音樂家會更心安，相信對音樂會的呈現都是好的，只是人在江湖，面對這些「計畫不如變化快」的意外，常常也忙得人仰馬翻。

排音樂會行程得有大廚的本事

大廚上菜前備料，每一個食材都非常重要，有些是主食、有些是配菜、有些是酌料，各有各的功能，一應俱全之後，主廚站上熱檯，才能將所有材料烹調出一道道精緻的佳餚。

排音樂會行程，也得有大廚般的本事。一般演出活動的排練行程，都是由指揮決定，一套曲目如何安排，通常主辦單位會先將規劃的行程提供指揮參考，讓他知道一套演出有多少排練時間可以運用。舉例來說，如果單純的音樂會，指揮加上獨奏家，指揮會希望獨奏家在某天抵達加入樂團參加排練，而一般職業樂團平均都安排四到六個排練便應該足夠；但是如果是一齣歌劇或戲劇性演出，那排練行程就會增加平均十天至兩個星期，有的新製作首演作品，更可能長達一個月或更久，所以前期有可能是平行或前置性排練（例如演出需加入合唱團，助理指揮先協助合唱團排練，等指揮到了確認排練成果，調整後再加入）。

而如果加入戲劇演出的歌劇或舞劇，導演則會在整排之前個別和演員、聲樂家分別排練，並且與技術人員、指揮等一起討論，整理出完整的排練行程表，最後將所有演

出者整合、排練，將一齣完整的演出內容精采呈現。

在排練表擬訂後，就需要分別通知音樂家或參與的演出人員排練行程規劃，如果是一般性音樂會，確認音樂家和指揮行程後，交給樂團就能解決大致問題。可是如果不是職業樂團，或是戲劇、歌劇、舞劇等演出，每一幕劇的排練都須規劃清楚流程，這部分還包含場地使用單位對排練時間的限制等都需要配合。舉例來說，歌劇每一幕需排練的角色，前期會交由聲樂詮釋指導（Vocal Coach）先分別與所有歌手排練，例如二重唱、三重唱等，另外也會針對戲劇對唱的部分加以安排排練的內容。

聲樂家排練的同時，合唱團也必須展開練習，由擔任合唱團的指揮同時排練，在一切就位後合唱團與聲樂家共同練習，最後才加入樂團完整的整排，所以排練行程需要非常的清楚、仔細，才能完成每一幕戲的精彩內容。

音樂家被「霸凌」全都是因為「它」！

許多音樂家在攜帶樂器出國的過程當中，或多或少都有些不愉快的經驗，因為每間航空公司對隨身攜帶樂器的規格都不相同，有些規定過度嚴謹，不尊重也不合理，不

了解樂器本身的特殊性，完全從尺吋規格來要求，以及經常改變樂器攜帶的限制規定，讓音樂家常會面臨攜帶樂器出國遭到「霸凌」的狀態。

2015 年國臺交到新加坡的演出，是我辦理出國經驗中，團員攜帶樂器碰過最大瓶頸也是最難克服的一次。當時航空公司強烈要求所有樂器需配合以大型樂器托運方式辦理樂器出關，連基本尺寸的小提琴也提出如此不合理的要求，並且告知，如果需要將小提琴需要隨身攜帶，必須另外購置機票，才得以攜帶上機。試問，有哪一個樂團有可能讓團員自行攜帶之名貴樂器用大件行李託運方式或另外幫所有小提琴、中提琴團員的每一把樂器增購一張機票，這是相當不可思議的安排方式。

經過冗長的溝通，最後勉強同意商務艙可以攜帶樂器，其他樂器仍需以大型樂器托運方式置放於恆溫機艙，在入關出關的樂器領件上，所費時間更耗時三到四小時以上，讓出國行程的安排上更為辛苦。所以音樂家出國一定要事先了解樂器上的安排，將人與樂器都完善的處理，才能夠順利抵達演出國家，完成演出。

除個人音樂家的行程之外，如果安排的是大型團體的

演出活動，例如交響樂團、舞團、劇團等團體，除了上述的航班安排考量外，團體行程更為複雜，整團是否有經濟艙、商務艙艙等分別，隨身攜帶樂器規定、報關等問題，更需要相當長的作業時間完成事前規劃。

另外每個航空公司規定不同，本國出關與抵達他國入關程序，或演出行程橫跨不同國家，對於大型樂器貨櫃提領、隨身樂器攜帶報關稍有不慎，都將影響整團的排練及演出行程。當然大型表演團隊出國，經費龐大，一般在機票、住宿行程安排緊湊，因此對所有的規定都一定要先了解清楚。

樂器要保險嗎？

音樂家的樂器就好比自己的小孩一樣，有些樂器出門也得機票，所以樂器保險這一事情更不容輕忽。

國內願意負責樂器保險的公司，非常的少，主要原因是這個被保險的產品，他的「產值」不容易評估。管樂器還算單純，詳細提供廠牌、規格、型號、年份這些資料，應該就可以把樂器本身的價值搞定；但若是弦樂器，不同的年份、不同的工法、不同的產地的價值，須要有非常專

業的人才有辦法評估費用，而這估價連動影響到萬一樂器有任何問題、需要出險，保險公司所需要負責理賠的計算方式，所以國內幾乎很少保險公司願意承做。

在樂器保險前，保險公司須要將每一把樂器所有詳細的資料，清清楚楚身家調查一番，最後還得拍上美美的照片，確保每一把樂器的長相不同（照相若不具專業，看起來所有小提琴就會長的都一樣），這些程序完備後才能做保險費用評估，等到定出萬一出險比例、理賠方式等等，決定完所有可能意外發生後會做的賠償方式，才能讓每一把樂器搭著飛機平安出門、快樂回家，旅途有保障。

記錄剎那的永恆

影音錄製的安排

實戰案例分享：
天啊！好的座位已經賣光了，怎麼錄影？

　　數位時代來臨，內容產業當道，錄影錄音留存紀錄已經成為一個音樂家與音樂團體必要的行銷配備，但是在錄製現場演出的過程中，的確有許多需要注意的地方，除了影音設備的規格以及完整性外，規劃出最適合的影音錄製座位區，而且以不影響觀眾權益為首要條件，場地的音響特性、適合收音的位置是哪裡，都需要有先遣部隊先作了解與安排。

　　2016 年臺中國家歌劇院重新開幕，演出活動安排緊密，各界對於這個新的場館充滿高度期待，國立臺灣交響樂團也不例外，希望演出時同時留下珍貴的首場影音紀錄。但因為第一次使用臺中國家歌劇院，場館的音響條件無法提前掌握；樂池座位區與樂團的關係密切，組裝耗損人力極為複雜；更重要的是決定錄製期程時，售票已達九成九，想找回適合的座位錄製相當困難，所幸當初的影音錄製只單純的作為影像保存，如果有延伸出版用途恐怕就不適合了。因此要在新的場館演出，前置工作的了解十分重要，評估舞台音響條件與觀眾席座位、預控理想位置架機等都

是專要考量必要的工作。

記錄永恆的感動

　　音樂家對於在排練及演出當中的影音錄製，都非常謹慎。有些音樂家由於與其他單位有合作影音錄製的版權與合約，因此對於演出合作是否錄影、錄音，或使用的規範，有相當嚴格的範圍限制；有些音樂家則是非常樂於配合整場活動完整的錄製，當然也有少數的音樂家會因為影音錄製，而提出增加演出酬勞的要求，這些都必須在合作條件當中確認，之後訂定在合約當中。

　　所謂影音錄製普遍所指的是音樂會現場錄製，或為了宣傳錄製排練的影片，如果是進錄音室錄製，與音樂會現場就完全不同，因為音樂家可以不斷重來，演奏到最滿意之後再剪輯，透過後製，呈現到觀眾面前就有很好的效果，所以如果是需要後製出版而不是現場錄音的，這部分音樂家也會有不同的考量。

　　近年來，由於網路上各種影音平台公開傳輸、瀏覽的特性，改變了過去傳統的 CD、DVD 影音錄製方式。好的演出影片透過網路播放的點擊率，很快就超越進音樂廳欣賞

的觀眾十倍、百倍、千倍，甚至萬倍，所以音樂新秀或是素人音樂家可以很快被看見；同樣地，家喻戶曉的音樂家也可能因為不理想的演出，透過網路傳輸，讓更多觀眾看到不滿意的一面，所以影音錄製的規劃，如果是現場，最好是有把握的演出作品，演奏廳音響條件理想、或最理想的身體狀態下演出時再同意現場錄製，這樣留下的紀錄才是永恆的感動。

影音錄製該注意哪些

　　早期在企劃一場音樂會、邀約音樂家演出的同時，都會很自然地將影音錄製放在合約執行內容當中，音樂家們也多半可以接受錄製抵達台灣之後所有的排練、宣傳、演出座談，讓這些畫面可以提供出來作為新聞宣傳資料。

　　但近年來由於影音網路傳輸快速成長，許多音樂家對於這些影片品質有更多的要求，無論是時差尚未轉換參加排練、當天排練狀況未達理想、素顏、或是場地錄音品質不佳，或與其他唱片公司有合約限制，這些情況都可能讓音樂家不願意接受錄影音，其中又以發片簽約的音樂家最為明顯。

　　一般發片簽約的音樂家，為了保障所屬唱片公司對音樂家的宣傳行為，都希望將最美好的一面呈現給愛樂者，例如最美的音樂、最美的舞台表現，最漂亮、帥氣的觀眾互動，甚至最美的角度等等，所以對錄製影音的要求相當嚴謹；既然無法處處要求到最好，那只能提出限制的要求，不准於排練、演出當中作出任何手機錄製、影音錄製的動作，除非音樂家親自同意、許可。

　　在我執行過兩、三千場音樂會的經驗當中，小提琴家張莎拉應該是對影音錄製最具高度敏感的音樂家之一，在合約當中不但嚴謹規範，而且現場演出前對觀眾手機是否錄製也仔細確認。

　　曾經一次音樂會上有一位觀眾私下透過手機錄製，結果因為手機有光源引起了台上小提琴家張莎拉的注意，她立刻請工作人員轉知在觀眾席的我，告訴我錄影者在哪一個座位，要求必須於中場時保證親自取得觀眾錄製的檔案並消除，她才願意演出。

　　早些年非常流行「風衣版」，不少觀眾會私下在大衣內偷偷放置攝影機，錄製現場音樂會內容，這些音樂檔案在上一世紀的確非常珍貴，但是重視著作權與肖像權的現

在，已經完全不容許有這樣的情況發生。

500 萬人的影音傳輸魅力

　　網路傳輸的宣傳效果，是這些年來最快速、最廣為愛樂者喜歡的媒介，如果運用得宜，可以為樂團帶來無國界快速、成功的行銷效益，NTSO 就曾經執行過一個特別的快閃 YouTube 影片錄製，這部《NTSO 國立臺灣交響樂團歡慶70 桃機快閃》影片從 2015 年團慶前夕上傳至今，已經累積點閱率超過 500 萬次，可以說是交響樂團製播影片當中，點閱率最高、宣傳效果最強、最具成功的案例之一。

　　當初規劃桃機快閃演奏的影片，主要是希望幫國臺交70 週年團慶留下一份不一樣的禮物，並且期待全世界的人都能看到台灣最具代表性的樂團，製作網路影片的概念就此產生。

　　這次拍片從腳本規劃到執行過程，是一個非常獨特的經驗，從曲目內容、快閃地點，製作呈現方式等，都要逐一規劃。比如說，曲目核心該如何呈現才能讓點閱者有共鳴？怎樣的場地才能呈現這個快閃的與眾不同？怎樣的拍攝手法才能讓民眾有參與感，讓民眾對交響樂團不會產生

有距離感？樂團團員又該如何演奏，可以讓民眾有感？腳本如何設計可以讓表現更到位？全部都要仔細評估，一項項確認後才能順利執行，達到想要的效果。

　　接下來將針對上述項目逐項解惑。

一、曲目內容：

　　要呈現怎樣的音樂，才能讓網友有共鳴？是交響樂團擅長的古典音樂，還是台灣人民熟悉的台灣民謠？我們從NTSO 的特質去思考，決定將古典小品與台灣民謠結合在一起，古典小品之於國外欣賞者能找到連結的欣賞點，而台灣民謠對台灣人有共同的記憶情感，NTSO 本身是全台灣歷史最悠久的樂團，演奏台灣民謠深具代表性。就這樣我們確認了音樂元素，並委託國內最具代表性的中生代作曲家李哲藝創作以及編曲，果然樂曲引發高接受度，無論國內外都產生極大的迴響與共鳴。

二、快閃地點：

　　執案過程初期的討論中，針對地點的安排有很多不同的想法，百貨公司、高鐵、車站、其他表演場域等等都是我們思考過的場域之一，但是怎樣的場地才能呈現這個快

閃的與眾不同、又符合交響樂團 70 週年的概念，也不會
與其他表演團隊快閃的場地重複？最後我們選定在桃園機
場，一則因為機場是出入境的關卡，象徵老字號招牌的樂
團 70 週年將再一次重新起飛；機場也是所有音樂家接觸台
灣的第一站，無論是國人出國或者國外友人來訪都是必經
之處，在機場拍攝不但讓大家印象更深刻，也透過這樣的
場景為台灣做最好的文化外交，事實證明選在機場拍攝，
的確達到最好的效果。

三、製作呈現方式：

　　影片錄製呈現的方式，如果只是將樂團在不同場域的
演出詳實記錄，那只是一個影像保存的概念，民眾也不
過是從音樂廳改變到機場圍觀的觀眾；但是如果圍觀的觀
眾臉上自然流露對這音樂的情感、對這些演出者的讚賞，
以及跟著旋律一起演唱的真誠表情，都可以被捕獲拍攝下
來，將民眾最真誠的參與感，與交響樂團毫無距離的真誠
情感盡收眼底，這樣的製作呈現，相信能給不分國內外的
點閱者一個真誠的感動，也是最美好的表現方式；當然拍
攝團隊擅長取景風格，也是成就此作品成功重要關鍵之一。

四、樂團團員的配合：

交響樂團的團員演出形式一向給人很拘謹嚴肅的感覺，這次的拍攝要活潑、要動感、要有舞步、要邊走邊演、甚至大提琴團員都得站著演奏，這些不同於以往的表現方式，團員們確實不容易做到，也少有這樣的機會；但很幸運地，所有參與的團員非常努力配合、一一克服，不但配合既有的腳本，還會自己加戲，讓樂曲的表現更加活潑，例如很多團員會在節奏性強的舞曲中增加舞步、增加表情、增加與觀眾的互動，讓畫面留下了許多動感的情感流動，上傳當天瀏覽人數就破了三萬。

五、腳本製作：

我在製作初期拿到腳本時，對於音樂本身與樂團團員表現形式有點擔憂，畢竟近距離呈現不同於過去的演出形式，每一個樂曲段落與動作結合都需要充分說明，讓團員能清楚了解呈現動作的拍點。

桃園國際機場畢竟是國家重要門戶，場地使用部分，有其嚴格規定與限制，影片中會用的大型宣導屏幕，平時只限航管單位公告重要訊息或廣告租用，如何在演出當中

快速置換成為本團的宣導影片，讓欣賞者與國臺交的相容
介紹準確到位，腳本的設計非常重要。

　　除此之外，快閃時間的安排也需要好好計劃，甚麼時
間閃？人多的時候閃效果是最好，但人多時就會有動線的
問題，動線規劃需要克服人數問題，不可以影響延誤旅客
通關的進度。

　　在這部份，與樂團配合的航管單位提供了當日出境人
次高峰時段供樂團安排，樂團安排了三次，每次時段有間
隔，需要的情緒都被鏡頭捕捉到，也讓影片的效果非常好。

■ 六、排練規劃：

　　雖然每個演奏廳的音響效果不同、場地空間的運用都
有其一定的邏輯，可是機場就不同了。機場屬於開放式空
間，每個航空公司有自己的空間運用，願不願意提供、甚
至快閃當天樂器存放空間的協調都是個工程，樂團原先希
望提前至機場排練，但是機場 24 小時營業，沒有哪一個時
間可以關起來提供樂團排練，再加上快閃的概念不可以提
前曝光，所以取捨之間最後決定在樂團的演奏廳排練，但
是參考機場四個出口方向的模擬動線規劃，讓樂團老師習
慣進出的位置，與可能發生空間擁擠的狀況，當天到機場

正式快閃時，大家就比較容易到位。

　　另外最重要的是音樂的呈現方式，機場是開放空間，如果只靠當天演出的音響擴音，既使現場演出效果佳，錄音收音效果也未必理想，而交響樂團的首要任務就是音樂呈現一定要好，因此預先錄製則是這個案子相當重要的前置作業，雖然預先錄製，但是當天一樣現場實況演出，錄製與現場演出之間，如何交替製作，最後呈現在作品上，也是排練製作規劃中成功的一部分。

七、後製剪輯：

　　一般的影片如果不是出版，通常錄製以後就直接將現場呈現演出內容上傳至網路。但是桃機快閃為了高規格呈現網路影片，因此現場拍攝錄製規格前所未有，出動搖臂、至少十五部以上錄影器材，訪問民眾部份，本國人、外國人、長者、年輕人，一一收錄，最後剪輯。音樂部份因為快閃三次，剪輯後製的部分，則考慮是現場收音效果好，還是預先錄製效果佳，同時考量因為是團慶特別製作，樂團希望每一位團員都可以出現在畫面，所以剪輯上需要很仔細，不錯過任何一位。

　　在後製過程中，最具難度的是影像和音樂搭配時，弦樂器弓法與音樂的確合度，還有管樂器按鍵與演出樂段是否符合，呼吸與樂句是否一致等等；這些代表呈現音樂專業的素材一定要完整到位，不可草草帶過，影片上色、機場環境條件的統一性也是一樣，所有後製工作，製作團隊花相當多的時間調整確認，最後影片以最佳狀態製作後上傳，果然點燃了樂迷與非樂迷對於國臺交的熱情與好奇，連中國都以專欄形式介紹這部影品，舊金山交響樂團也在 2016 年新春音樂會中演奏這首音樂，原音重現，真正讓臺灣的聲音傳遍世界。

▶ 精彩影片
https://youtu.be/tDfhozXuz0E

　　我在年輕時考進樂團負責行政工作，甚麼都做；我也曾被指派過錄音的工作，雖然我完全不會、也搞不清楚哪一條線接哪一個頭，但幸好有許多前輩提攜，我也這樣懵懵懂懂地錄了好多場戶外音樂會，只可惜 921 大地震之後，

再也找不到這些我之前的「作品」，光是這樣有時候我想起來都會很感傷，更何況在舞台上演出的音樂家們，是如何在意記錄剎那的永恆可以呈現的無盡感動呢？想到這一點，藝術行政工作者都該將心比心，把每一個細節盡可能思考到、做到最好，讓每一個音樂家與藝術行政工作者都留下最美好的回憶。

第八章

每一個座位都是音樂家的心血
音樂會的行銷與公關

實戰案例分享一：

　　一場音樂會如果只剩下百分之十的票沒賣光，你會怎麼做？拿去送人還是網路低價賣出？

　　如果身為國家級表演藝術團體，我暗自設想八九不離十，一定是把這些不到 200 張的票拿去送，或者邀請平常有所往來的相關師長或是政要；但只引進一流古典音樂節目的某藝術經紀公司可就不會這樣想，他盤點所有票券與贊助，原來還有數萬元可以做宣傳，他就開始在電視台下廣告，邀請媒體開記者會，將音樂會的特色與音樂家的深度再多做一層介紹。

　　因為老闆認為，與其把票券送光、賓客滿座，如果可以再花一點力氣做教育推廣，讓樂迷或者準樂迷知道音樂家厲害之處，也許有機會把票賣光；即使沒有賣出去，他也讓音樂家更廣為人知，下次再訪台，就有機會可以開紅盤。

　　最後全場滿座，音樂會極為成功，音樂家雖然是第一次造訪，卻也成為下次再來的票房保證。

實戰案例分享二：

　　跨界音樂會賣甚麼？看古典音樂家耍寶嗎？或者只是把流行音樂交響化？

　　歌劇很難，劇情有時很荒誕，又有語言障礙，唱甚麼聽不懂，於是有了音樂劇，要唱有唱，要跳有跳，還有主旋律跟著繞樑三日。跨界音樂會也是，一樣都是交響樂團演出，但太抽象的古典樂曲太深奧，於是主辦單位在策劃節目時會加一點生活化的內容，有的跟電影結合，有的跟風景結合，讓音樂與主題共同成為主角。

　　像可以唱古典也可以唱歌劇更可以跨界的男高音波伽利（Andrea Bocelli），本身就很有話題，記得他第一年在小巨蛋開演唱會時，座位區劃分成「不對號看台區」跟「對號平面區」，但這樣很呆板、沒有 fu，主辦單位於是把「不對號看台區」分出祈禱區（學生票）、求主垂憐區＆夜晚寧靜海洋區、我的太陽＆浪漫區＆浩瀚區以及大地情歌區＆真愛樂章區。「對號平面區」則分成托斯坎尼區、星光燦爛區等等，不但讓樂迷在購票時增添不少樂趣，也讓媒體有文章可做。

媒體 · 無所不在。不能避免，只能了解

現在是資訊時代，媒體的力量一直在成長，而且用各種形式不斷再轉換，深入我們每日生活的空間，主導人際關係。我們每天接觸的臉書、網路、部落格，內容來自各新聞網站、內容農場、標題農場，這些都是傳播的一部份。

很多人不喜歡接觸媒體，覺得記者很難搞，記者很主觀，記者素質很差、甚至亂寫，但這些都是消極的態度，因為了解媒體、善用媒體，對於音樂家的形象、音樂會的推廣，絕對有重要的影響。

目前平均來說，台灣大概有數百萬人閱讀報紙，800萬人每天上網超過一小時，收聽廣播的時間每週大約20小時，再加上隨處可見免費的捷運報、雜誌到各種大型廣告、戶外媒體、我們就是生活在媒體世界。媒體傳播的訊息，打造了我們的世界。我們會知道長榮集團鬧內鬨，大房二房分家，但是交響樂團還是繼續營運；台北燈會的福祿猴很醜，世大運的開幕式很成功等等，這些媒體所散布的訊息，無時無刻不在影響我們的思想、偏好、價值觀甚至行為。

不管是不是資本主義市場，在這個高度商業化的市

場，消費者面對的是數以萬計的品牌，當消費者從自己的皮夾掏出信用卡或鈔票去購買一件商品時，以為是一個非常理性的消費，但其實潛意識裡，我們都已經被媒體所塑造的形象「操控」。舉例來說，會花幾萬塊去買一個 L 牌當季包包的貴婦，她背後的消費行為，就是來自該品牌是精品、品質好、手工的「形象」，這些形象，就是媒體的作用。

媒體的正面報導，可以讓很小的公司迅速爆紅；比如說巷弄美食、在地小吃等等，媒體報導之後一定都會門庭若市，排隊人潮不斷。媒體的負面報導，比如說誰家的麻辣鍋含太多鈉、誰家的鍋子會爆炸之類的，這家應該就不要混了。

那，「形象」好不好，跟甚麼最有關？最重要的，當然還是本質。

美國有一個公共關係專家佩吉（W. Page）曾經說：「大家對組織的看法，九成取決於組織的做法，剩下的百分之十，來自組織的說法。」就是說，你長得是圓是扁，已經決定了你大部分的形象，這很難改變，也就是我們常說的，「君子務本，本立而道生。」這段話的意思就是說，

內容製造者必須先提供優良的產品，以服務消費者為第一優先，其次，再進行媒體的行銷跟宣傳。

但要認知的是，媒體關係絕對是「事業成功」加分的最後一哩路。

媒體既然這樣重要，要如何跟媒體打交道，就必須要有一些基本概念。正確地了解媒體，知道如何跟記者打交道，善用媒體事件爭取社會大眾的肯定，這些都不能只靠公關人員，自己本身都要有認識。

音樂家其實本身就是一個「媒體」，一個讓數百年來被大眾認為是深具價值的古典音樂被當代理解的媒體；音樂家同時也是內容製造者，音樂會該如何打動人心，音樂會想要說的故事是甚麼，音樂會所想傳遞的知識量是甚麼，這些點點滴滴，都打造了「形象」。

所謂的媒體關係，就是個人或組織跟媒體，不管是大眾媒體還是小眾媒體互動的結果，就是所謂的公共關係，公共關係好，大致上都會有良好的媒體關係；同樣的，失敗的媒體關係也反映到公共關係的不足，要如何打造媒體關係，要有一個媒體計畫，這個媒體計畫相對於一個商品或者一場音樂會，一本書來說，是非常重要，而且不得不

面對的課題。

　　媒體計畫大致上包括了解媒體、了解新聞、了解記者、建立與媒體互動的窗口、掌握新聞發布的方式、如何做一場記者會、如何接受訪問、發生危機時該如何應變等等，這些因素都決定了每位音樂家，或是每場音樂會的「形象」。

如何思考一個媒體計畫？

　　以下有幾點原則：

◆要認識媒體的重要性

　　大眾媒體最大特質就是可以在極短時間內，將訊息傳播給大多數的人，產生更廣大的擴散效果，無論是好的，壞的，一但被大眾媒體報導，都會成為話題跟焦點。

◆要適當地使用媒體

　　對於大眾媒體的態度，不要太黏，也不要太鬆，輕忽媒體，固然會有風險；但過度在意媒體，也不是基本之道。我們都希望訪問的，是一個名實相符的企業或組織，或是音樂家，這樣實力才能被檢驗，才有長久的關係。

◆建立起平等互惠的媒體關係

大家都希望媒體可以報導正面的訊息，媒體希望的卻是可以拿到獨家或是有價值的新聞，建立媒體自己的公信力與權威，其實雙方是互惠的，媒體也會擔心今天版面開天窗，今天生不出東西，明天版面難道就放自己的照片嗎？不行這樣啊！媒體需要新聞，所以雙方可以做理性的接觸，把各自的需求說出來，盡量找到平衡點，共同為提供大眾閱聽人知的權利而服務。

比如說小提琴帥哥曾宇謙獲得柴科夫斯基大獎銀牌，創下台灣在柴賽的最高名次，這樣一個系列報導，之前媒體就要先知道，宇謙入圍的進度、宇謙的手機，住的旅館甚至曾宇謙父母的電話、曾宇謙老師的電話，這些不是得獎才來準備。

之前宇謙每次有音樂會跟記者見面，他選了哪些曲目、突破了哪些點、練好了哪一首曲子，媒體就已經會留意，他應該有機會獲獎的時候，彼此已經建立好溝通的管道，一得獎，立刻就可以採訪到本人。媒體可以提供最新的資訊，寫出台灣之光，這些都不是一蹴可及，必須要有互信作為基礎。

◆建立窗口

媒體的特性就是自由開放，絕大部分媒體記者都有分路線，都有專門負責的記者，政治有政治的記者，地方有地方記者，你要知道負責你路線的媒體有哪幾家，大多數是誰在負責，建立起聯繫的窗口跟管道，讓訊息可以順暢。

藝文媒體生態介紹

在台灣媒體負責藝文生態報導的，可以說是稀有動物，綜合型報紙來說如聯合報，沒有固定的文化版，但有文化記者；中國時報是目前唯一每天都有單一文化版的報紙。自由時報是週一到週三有半塊文化版，週日有「文化周報」。另外中央社則是隸屬於文化部的媒體，以網路型態呈現。工商時報與經濟日報兩家報紙都有負責文創新聞的記者，因為在文創這個名詞出現之後，有產值的也會被歸類文創，有些新聞只要屬性合適，還是有機會可以上報。

在雜誌類部分，國家表演藝術中心有《表演藝術雜誌》，以深度跟廣度的文章見長，報導範疇不僅僅是古典音樂，也包括戲劇、舞蹈跟傳統戲曲等。其他包括國立臺灣交響樂團發行的《樂覽》、臺北市立國樂團發行的《新絲

路》以及國立傳統藝術中心發行的《傳藝線上誌》網路雜
誌等等，都是目前藝文節目的報導平台。

　　民間則有已經成軍超過十年的《MUZIK 古典樂刊》、
《Mplus》等雜誌，擔負起面對一般讀者，傳播古典音樂訊
息與知識的重任，無論是官方或民間，都是在為古典音樂
埋下一顆顆美麗的音樂種子。

　　在電子媒體與電視台部分，則以人物專訪居多，或者
是特定單一事件，像 TVBS 電視台過去有「真情指數」、
「人物看板」等等，都曾經報導過音樂家；三立有「世界
亮起來」，民視有「人物演義」等等，這些電視台沒有專跑
文化線的記者，但大多數如果要歸類，就會放在生活類；
相對於政治新聞或是社會新聞砍砍殺殺的來說，單純的文
化新聞非常難上電子媒體，需要跟社會有更多的連結度才
有可能被看見，比如親愛國小的弦樂團或是原鄉合唱團這
樣的音樂表演，跟社會弱勢、土地關懷與原住民有關，就
會變成話題。

　　在廣播部分，包括中廣、央廣、飛碟電台、漢聲廣播
電台、警察廣播電台等等，古典音樂廣播像台北愛樂、台
中古典音樂台、佳音電台等等，這些都有很多節目可以接

受訪問。央廣更有每天的文化新聞，也有專屬的記者在負責。

入口網路部分包括「NOW NEWS」，有自己的文化記者；雅虎奇摩網站，有自己的編輯，會在它們自己的文教頻道揀選各種新聞做置放。除此之外，還有很重要的分眾自媒體，像臉書上有各式各樣的粉絲頁，許多音樂家已經會透過臉書經營自己的粉絲頁跟形象，也透過日常生活的分享，讓樂迷或者是讀者覺得這個音樂家離你並不遙遠，成為推廣與行銷音樂會的一分子。

小提琴家陳銳就是很好的例子，他是 2008 年國際曼紐因小提琴競賽冠軍，與 2009 年比利時伊莉莎白皇后大賽小提琴冠軍。他的臉書每次都有數千人點閱分享，他都在裡面分享他的生活，他的糗事，他對音樂的態度，他對教育的態度，這些都是新生代音樂家可以學習的方向。

大致上國內如果要開藝文記者會，來個四到五家媒體都可以算是成功的記者會，就看當天有沒有跟別的記者會撞期，比如說跟雲門撞期，跟明華園撞期，那就很難了。如果說好的記者要來但卻沒有現身，也別氣餒，多打幾通電話，補稿、補現場記者會錄音，願意留下來跑文化新聞

的記者都是很願意幫忙分享的。如果音樂會真的很多梗，
沒有出席的記者也會很內疚，希望可以知道音樂會的內
容，還是有機會可以見報或露出。

危機與應變

　　表演藝術很容易聚集群眾，也就很容易造成公安問題；
只要是公共場所，就會有各種突發狀況，在表演藝術場館
當中「對峙」最激烈的，莫過於 2016 年國家文化品牌團隊
紙風車報紙投書怒告國家兩廳院「官僚」的案例。從一開
始對立、各執一詞到據理力爭，到最後逐漸化解歧見，國
家兩廳院的危機處理從這一刻開始「進步」。

發展一：團隊表達不滿

　　2016 年 3 月 28 日，紙風車文教基金會執行長李永豐投
書媒體表示，3 月 19 日在兩廳院藝文廣場演出的「紙風車
兒童藝術下鄉 10 週年」第 200 場演出，因兩廳院要求不准
施放煙火，導致一幕唐吉軻德衝向風車的剎那冒出超炫火
花的風車挑戰劇情，被兩廳院的官僚體系硬生生卡掉。

　　李永豐表示，兩廳院先是以財源籌措為由，要求紙風
車繳納 36 萬的場地租金，這筆負擔，已經佔了這場公益演

出經費 200 萬元近五分之一，嚴重排擠到其他經費的使用。

「試想，每年編列近 4 億元公務預算的兩廳院，其文化推廣目的，不就是為了服務民眾的藝術欣賞而存在？如今藝術團體免費表演，卻受到兩廳院以房東的姿態，要求收租，對從事藝術工作 24 年的紙風車團隊而言，只能無奈接受。」

李永豐說，兩廳院強勢收租後，又祭出管理辦法指出，因為八仙塵爆的關係，修改了廣場使用辦法，「嚴禁使用火源、施放煙火、天燈、鞭炮、風箏、或含火藥、粉塵等易燃物品。」

「雖然我們再三保證，風車的火光，是安全的特效，並非火源，甚至以近 600 場的零事故的演出經驗，力爭節目的完整性，但最後卻受到承辦人員怒道如果紙風車要堅持，兩廳院有權利取消演出。」

李永豐表示，照這種「頤指氣使」、「以上對下」的邏輯發展下去，發生食物中毒後，餐廳是不是要關門？遭到恐攻，機場是否要關閉？台灣人民好不容易換了政黨輪替，卻換不動傲慢的官僚腦袋。

「紙風車這幾年獲文化部挑選為台灣品牌團隊，已小有知名度，仍受到官僚體制的壓榨，何況是資源微少的藝術團體，面對行政霸權，更是敢怒不敢言。」

發展二：國家兩廳院據理力爭

事情發生當天，各報及媒體網路平台，都以即時新聞做大處理，但國家兩廳院則發出回應表示，基於公共安全，一切依法辦理，「如果依法行政就是官僚，萬一出了人命誰負責？」

國家兩廳院表示，紙風車一開始申請場地並沒說有火，直到 3 月 8 日技術協調會議上第一次「口頭告知」。 3 月 15 日給兩廳院火焰實施細則，包括舞台前與旋轉煙火，但數量過多，3 月 18 日告知紙風車去臺北市消防局報備並簽切結書，但為時已晚。

國家兩廳院表示，2007 年兩廳院已被指定為國定古蹟，又地屬博愛特區，再加上八仙塵暴過後，兩廳院依據內政部要求修正廣場使用要點 5 條第 8 項：「為維護場地安全，嚴禁於現場使用火源、施放煙火、天燈、鞭炮、風箏，或含有火藥、粉塵等易燃物品。」

發展三：場館以服務為目的　兩廳院虛心檢討

表演藝術團隊抱怨國家兩廳院「官僚」後的第三天，國家兩廳院總監李惠美表示「會虛心檢討」。李惠美認為，國家兩廳院是藝文團隊的好夥伴，重要首演都在這裡，「我十分感謝紙風車文教基金會執行長李永豐的提醒，我們會檢討內部跟團隊溝通的問題。」

李惠美表示，台灣場館資源有限，為了維護公平，必須建立制度，「國家兩廳院不是我李惠美的，兩廳院最重要的前提就是安全，我們想要照顧多數的觀眾，但果有團隊有特殊需求，大家都可以即時溝通。」李惠美坦言，這次會擦槍走火，的確是始料未及。

發展四：背後奔走努力　促成對話

就在紙風車劇團執行長李永豐氣到關掉對話窗口的同時，李惠美尋求同是藝文界的大家長之一朱宗慶老師等人協調，私下溝通，打破僵局，也讓表演藝術場地與表演藝術團隊的關係，重新被定義。

空間就是權力，這話放諸四海皆準，但對於從公務機關出生的國家兩廳院來說，這權力早已習以為常；然而進

入法人化十年，國家兩廳院似乎不曾意識到自己的角色與心態應該要有根本性的調整，更體貼資源不足的藝術家去完成他們的藝術夢想，所幸為時不晚。

　　身為行政法人國家表演藝術中心的一員，國家兩廳院也願意用更積極的態度成就藝術家的想像，藝術家也會用自己的方式去保護作品以及公共安全，雙方從對立關係「進階」到夥伴關係，也讓台灣表演藝術發展有了更多可能性。

　　雖然一開始國家兩廳院仍然「依法行政」，但最後願意察納雅言，了解時代的變化，團隊的需求與自己的角色定位，這就是一種危機處理；最後的結果，也讓國家兩廳院內化成越來越體貼的藝術家夥伴，這個例子深具指標性，也可以讓從事表演藝術行政的團體或單位引以為鑑。

第九章

音樂會賣的究竟是甚麼？

明星音樂家在台灣

　　一聽見大提琴家馬友友的音樂，你會不由自主聯想起他那迷人的溫暖笑容，謙遜的表情與誠懇的回答；聽見郎朗，你會感受到新生代的生命力，他旺盛的生命力與對生命探索的好奇心；再看見總是優雅的小提琴女神慕特（Anne-Sophie Mutter），她對音樂的執著之外，你也看見她不吝分享她對生命的感受，對愛情的追求以及對下一代的提攜。

　　音樂會賣的只有版本比較般誰高誰低的音樂嗎？當然不是！因為音樂，我們感受傳統的力量，宛如心靈世界裡那個不會動的定錨，支撐了飄盪的精神船隻，能夠停泊在豐饒之海，感受深沉的滿足，流下喜悅的淚水。

　　然後你知道，只要有音樂，你不會孤單。

　　音樂傳遞作曲家的靈感，也帶著演奏家的詮釋與情感，作為一個稱職的藝術行政工作者，除了讓這些音樂家順利平安出現在舞台上，更要透過各種方式讓樂迷知道屬於音樂家的故事，他們為什麼要選擇這樣的曲目？這樣的曲目跟他的人生有甚麼關係？他們想透過這些音樂表達甚麼？

　　無論是大提琴家馬友友、小提琴家慕特或是鋼琴家郎

朗，他（她）們都有著鮮明的音樂性格，獨立的音樂思考以及自己的獨特人生，用音樂說著他們的故事。

人生哲學都在音樂裡　大提琴家馬友友

只要是馬友友的記者會，現場媒體總是爆滿。他走進會場時，就像是一陣陽光潑灑進來，他不但會跟大家微笑示意，還會跟大家握手，簽名，演奏的是音樂，談的是人生。

忠誠價值

在馬友友身上看見的，是一種專一，不管是對大提琴的專一、對音樂的信仰、對音樂夥伴的專一。他與鋼琴家凱瑟琳‧史托特（Kathryn Stott）是多年的音樂會搭檔，兩人默契十足；馬友友也對家人專一，音樂會上他曾經演奏法朗克（César Franck）的《A 大調奏鳴曲》，琴音熱情歡愉，宛如愛的二重奏。馬友友說，「這是我和太太最喜歡的曲子，我們結婚至今 38 年，這也是我們的生命之歌。」在他身上，看見了這個世紀少見的忠誠。

絲路計畫跨越國界

　　溫文儒雅，謙沖為懷，馬友友是知名度最高的華裔大提琴家，也是全世界最受歡迎的大提琴家之一。他祖籍中國，出生法國，在美國長大，茱莉亞音樂院（Juilliard School）畢業之後，也在哈佛大學（Harvard University）拿到人類學學位。

　　從學生時代參與了萬寶路音樂節（Marlboro Music Festival）開始，馬友友逐步展開他的音樂生涯，並以巴赫（Johann Sebastian Bach）《大提琴無伴奏》錄音獲得葛萊美獎，自此奠定他的演奏地位。

　　至今馬友友錄製專輯超過 75 張，共獲得 15 座葛萊美獎（Grammy Award）。他目前也是美國總統藝術與人文委員會成員與聯合國和平大使。

　　跳脫只有音樂的世界，馬友友用自己擅長的樂器與彼此交談，透過無國界的音樂碰撞和文化交融，進一步與世界對話，大提琴家馬友友在 2001 年發起「絲路計畫」，持續多年，至今不曾顯露疲態，不但現今仍然持續進行，啟發許多後輩音樂家在交流中找到的不但是音樂，更有人生的解答。

　　在古典領域已經站上巔峰，馬友友卻不因此而滿足，

「大家都說我很聰明，我從小帶著這份音樂天賦長大，我從未致力成為一個音樂家，而是自然成為一位音樂家，所以我會疑惑我自己到底是誰？而絲路計畫給了我答案。」

要離開熟悉的頂峰另覓山頭，馬友友的決定絕非偶然。

就讀茱莉亞音樂學院時，馬友友一路順遂的天才音樂之路，卻讓他開始猶豫不前。帶著天才的反骨與好奇心，馬友友轉念哈佛大學，投向人類學的懷抱。人類學讓他看見西方古典音樂以外的世界，讓他深刻感受種族和地域之間的衝突，往往出自對於彼此的認識太過淺薄。自此，馬友友心中就此埋下人文關懷種子，一路隨他學業完成，持續成為揚名國際的古典音樂獨奏家後，藉由絲路計畫開枝散葉，也開出了一條文化上的新絲路。

陌生人的火花

16 年來，馬友友與不同的音樂家一起工作，互相研究，除了出版絲路專輯之外，他也尋求理論的支持。「音樂正是一種跨文化領域的表現，一如絲路連結不同的地理版圖，互相溝通。」馬友友說，「我們從一個點子出發，一群音樂家聚在一起，看看一群陌生人能夠迸出什麼火

花。」多年來他走訪了維也納、伊斯坦堡、中東、中國、蒙古等國家，尋找許多在民間的天才音樂家一起合作，在他眼裡，大提琴可以跟東方的琵琶同台，鋼琴也可以跟中東的塔布拉手鼓共舞，其中都有共同的祖先與音符的脈絡。從中國傳統樂器、非洲叢林音樂到中亞樂器，絲路計畫將這些不同樂器的前世今生重新介紹給世人。

這樣的混搭作法有掌聲，但也有異音，絲路合奏團中重要成員之一的尺八演奏家梅崎康二郎（Kojiro Umezaki）就說：「我知道我們這樣做，有許多反對的聲音，因為我們將傳統音樂混合在一起，稀釋了這些原本的傳統文化。但我認為，藝術就是開拓機會，機會帶來希望，而我們都需要希望。」

馬友友與團隊持續研究中國傳統樂器、非洲叢林音樂到中亞樂器，將古絲路商隊從地中海延伸到太平洋這整段路途中的藝術與人文，重新介紹給世人，馬友友說：「每一次的絲路計畫演出都是自我覺醒的心路歷程，經過這樣的探索，我知道音樂的意義，旅程過後，我已經不只是嚴肅的古典音樂家，而是民族音樂家了。」

人類學的種子在馬友友心裡開花結果，讓這位古典音

樂出身的音樂家總能用關懷平等的角度看待音樂，他不認為西方文明就一定偉大，透過絲路來理解現代文化，一切都有了不一樣的位置。

用音樂實踐人道關懷

馬友友也是一位「人道音樂家」，他曾經為紐約 911 事件追思音樂會獻奏，也為波士頓馬拉松爆炸案中不幸罹難與受傷的民眾演奏祈福，馬友友認為，音樂的作用就是幫助人們記得生命的經歷，更見證時代；像聽見蕭斯塔科維契（Dmitri Shostakovich）的作品，就可以感受二戰前後蘇聯專政下人民的傷痛。「但是他們無法發聲，唯有透過音樂，我們才能稍稍探知當時的經歷。」馬友友說，「我們必須知道歷史，才不會重蹈覆轍，透過音樂也讓我們重新省視人生。」

馬友友將滿六十歲生日那年正巧在台灣舉行音樂會，媒體問他生日願望是甚麼？馬友友沒有先回答，反而說了一個笑話。他說，有一個人在海灘上，撿到一個瓶子，結果裡面住著一個精靈，精靈跟他說：「你可以許兩個願望。」這個人想了一下說，「第一個願望，我希望世界和平。」精靈告訴他：「這個願望有一定的難度，那另一個願

望呢？」這個人接著說，「我是一位大提琴家，我希望我每次演出音都可以拉得很準。」結果精靈思索了一下回答：「那你的第一個願望是甚麼？」說完之後全場大笑。馬友友說了，音樂家要每次都把音拉準，「其實比世界和平還困難。」

「什麼是生命？」這種大哉問不只是馬勒才會提問，而是每一個人都會思考的問題。馬友友認為，生命最重要的就是「這段期間人們所經歷的、所體驗的」。之於六十歲的馬友友來說，生命的意義就是透過音樂將純粹的價值分享給樂迷，「音樂陪伴著無數人走過生命中的高潮與低谷，透過音樂，你記憶了你的愛戀、成長與努力，你也走過了生命幽谷。」

「音樂拉近人心，能夠抒發愉悅與傷感，以及與家人好友共享的心情。你走進一場音樂會，更有著不同於閉門獨賞的聆樂經驗。」馬友友這段話，其實在在傳遞了音樂會於當代的意義，這些也都是在做藝術行政時要顧及到的樂迷心理學。

深諳樂迷心理學　鋼琴家郎朗

誰不愛天才呢？這裡是一個鋼琴天才成長的故事，而且還在繼續書寫中。

郎朗的崛起，可說是世界樂壇對於中國古典音樂發展的全體注目禮。1999 年時如果你問當時指揮大師祖賓・梅塔（Zubin Mehta）、艾森巴哈（Christoph Eschen-bach）到馬捷爾（Lorin Maazel）、沙瓦利許（Wolfgang Sawallisch）等等，當代最令人期待的鋼琴獨奏家是誰？答案只有一個，那就是郎朗。

從美國樂壇出發，郎朗以協奏曲打天下，然後進階到全場個人獨奏會；再往歐洲樂壇叩關，一步步站上自己的位置。

新世代音樂偶像

郎朗的崛起，固然跟才情有關，但是他能夠趁著古典樂壇一片低迷，用自己誇張的肢體語言配合音樂的流露，成為樂壇注目的對象。郎朗曾說，他的新潮打扮是經紀人的要求，不過健康開朗自信地侃侃而談，卻是他與生俱來的本質，這在節奏感快速的媒體眼中，非常討喜。

　　他沒有拿過世界一級大獎，但自 1999 年於芝加哥拉維尼亞音樂節（Ravinia Festival）的代打演出後，郎朗便一炮而紅，成為家喻戶曉的鋼琴家。在全世界已經有不少鋼琴學子的偶像首選不是過去的名家，而是郎朗，他們練琴時開著 YouTube，看著郎朗的演奏，一遍遍把曲子練下來。我曾經與一位全國音樂比賽鋼琴評審閒談，他非常驚訝比賽時不少參賽者的彈法竟然是郎朗的複製版，就連仰頭幾度角都學得極為神似。

　　但，世界上只有一個郎朗，其他都是膺品。

　　這個堪稱最年輕的鋼琴大師不但擁有戲劇效果般的台風，也散發高度親和力，面對自己的鋼琴生涯自信而且充滿主見。他不像一般鋼琴家總是拙於言語，他面對媒體從不怯場，總是侃侃而談，有自己獨特的直白語言：「如果我不練琴的話，我會渾身難受。」鋼琴家郎朗燦爛的琴藝靠的不只是天分，還有更多從不懈怠的勤勞跟努力，也讓年輕一代樂迷有了這個世代自己的鋼琴明星。

真心愛彈琴

　　郎朗 1982 年出生於遼寧瀋陽，從小就才華洋溢，再加

上「虎爸」郎國任的嚴格督促，十四歲考入美國寇蒂斯音樂學院，師從葛拉夫曼（Gary Graffman），十七歲為鋼琴家安德烈・瓦茲（Andre Watts）代打上場演奏柴科夫斯基第一號鋼琴協奏曲，從此開始他的職業音樂家生涯，目前已是全球的國際鋼琴巨星。

「我是真心喜歡彈琴。」郎朗很愛講這個例子，貓與老鼠。郎朗說他第一次聽到鋼琴，是在看卡通片《湯姆貓與傑利鼠》（Tom and Jerry）：「那隻貓在演奏李斯特（Franz Liszt）的《匈牙利狂想曲》時，手一下子變得很長很長，突然啪一下打到老鼠身上。」說著說著，還用雙手將兩手的四個指頭豎到腦袋上當作兔子長耳朵，非常卡哇伊。

「要讓孩子學琴，必須要先讓孩子感受到彈琴的樂趣，讓他們先甜後苦。」郎朗自己是過來人，非常懂得將心比心，他說那時候看《湯姆貓與傑利鼠》，看到貓彈琴才喜歡音樂，「然後我也看了很多很好的音樂家演奏，讓我覺得當鋼琴家是世上最棒的工作。」

公開學琴三大法則

一位演奏家最需要具備的條件是甚麼？每一位音樂大

師一定有自己的答案，鋼琴家郎朗則開宗明義要音樂學子切記三原則：「一是記譜要快，二是要對音樂有獨立思考的能力，三則是要有一顆強大的心臟。」

郎朗曾說，基本專業大家都有，但是更要做到記譜要快，「像指揮大師馬捷爾鋼琴也彈得好，他只要看過譜就記得了，就有餘裕繼續去鑽研。」

郎朗說，其次要對音樂有獨立思考能力，「一般人喜歡好學生，好學生聽話，但太好太聽話，很難成為他自己。」郎朗認為，作為一位音樂家，音樂只是表達的工具，最重要的是要透過音符說些什麼。「最後，一位音樂家必須在每一場音樂會上都保持良好的狀態，有一顆強大的心臟不是要你狂妄，但你的內心要強大。」

郎朗說，小時候有很多時間，每天可以練個四、五小時；現在每天飛來飛去，都快變成航空公司的人，如何可以練琴？「別無他法，就是見縫插針，盡量找零碎的時間練，飛機上，候機中，用腦子練也行。」郎朗說，年輕時多練點手，「年長之後多練點腦，當然也還是要練手，不然變成殭屍。」

殭屍，這比喻多好，這就是郎朗，永遠可以在通俗與

專業之間，找到兩者都可以理解的語言。但是不見得每天都會遇上這種天菜，如何讓邀約而來的音樂家用自己的故事感動樂迷，用自己的藝術特質打動觀眾進場買票聆聽，這也是做藝術行政最大的挑戰，也是最大的樂趣。

為愛演奏　小提琴家慕特

我一開始並沒有特別喜歡慕特的音樂，但是她的新聞卻會讓人目光停留，想要知道她的一切。

印象中只喜歡她帶著手套，小心翼翼地翻開貝多芬的小提琴協奏曲原稿那種虔誠，因為從她的眼神你可以清楚地知道，音樂就是她的神。我也只對她從一而終的戀父情結，充滿了好奇，因為她的兩任丈夫，都年長她相當之多。後來她做了莫札特計畫，透過嶄新面目讓莫札特的音樂重新如春天般復活；現在更成了弦樂團的領奏者，用小提琴跟低調的手勢指揮著弦樂團，與來自挪威的特隆赫姆獨奏家室內樂團（Trondheim Solistene）緊緊交融。

用琴綻放

慕特 1963 年生於德國，父母是報刊編輯，五歲開始接觸音樂，七歲便以「音樂神童」之姿獲得西德青少年小

提琴比賽冠軍，十三歲跟哥哥一起參加琉森音樂節，被指揮家卡拉揚發掘，隔年參加薩爾茲堡音樂節演出，深獲好評，開始走上演奏家之路。慕特今已是眾所推舉的小提琴女神，演奏精湛動人，教學認真又提攜後進，包括茱莉亞‧費雪（Julia Fischer）、芬妮‧克拉瑪基朗（Fanny Clamagirand）等「慕特幫」都逐漸在世界樂壇嶄露頭角。

從這一刻開始，慕特從「女神」變成「女王」，音樂家們成為她王國裡的忠實的僕從，跟隨著她，毫不猶豫。

有一年慕特原訂的訪台行程突然取消，原來是因為她的第一任律師先生過世。這位足足大她二十七歲的先生，跟慕特生了兩個孩子，生病期間，慕特甚至取消演出，專心在病榻前照顧，兩人感情深厚。再度來台成行，慕特已經擺脫當年喪夫哀痛，用音樂重新證明自己。

然後就是她的再婚，對象竟是作曲界與指揮界大名鼎鼎的普列文（André Previn），這次普列文足足大了她三十四歲，兩人後來平和分手，依舊繼續在音樂上共同合作。這樣一個在音樂事業跟感情都有著極大主導權的女人，更加令人好奇。直到我近距離採訪了慕特，一切終於改觀。

卡拉揚提攜人生翻轉

1977 年的薩爾茲堡音樂節，十四歲的慕特初登世界舞台，在與卡拉揚首度合作下，演奏的是莫札特的 G 大調協奏曲。經過指揮帝王欽點，慕特的成名猶如一頁神話，天生屬於舞台的她，至今更擁有「小提琴女神」的絕美稱號。

慕特是少見沒有得過任何獎項而成為一代名家的音樂家，卡拉揚的提攜是重點。慕特十三歲那年，跟哥哥一起參加琉森音樂節，被卡拉揚發掘，邀請她參加隔年薩爾茲堡音樂節，人生從此翻轉。慕特隔年果然在薩爾茲堡音樂節亮相，從此展開小提琴家生涯。

慕特 1996 年以西貝流士的《小提琴協奏曲》獲得西班牙唱片大獎，2003 年成為卡拉揚當代傑出音樂家獎的首位得獎人，也四度獲得葛萊美獎，除了以貝多芬《小提琴奏鳴曲》錄音獲得葛萊美獎最佳室內樂演奏專輯，其他都是錄製當代曲目，展現她擁抱當代音樂的視野。

「卡拉揚從未教過我技巧，卻讓我體會到音樂的呼吸。」慕特說，卡拉揚的口頭禪就是：「為何不這樣試試看呢？」讓她對音樂產生很大的悟性。對慕特來說，卡拉揚就像是上帝給她的禮物，「他教會我在音樂面前永遠謙卑，

他也讓我知道，演奏音樂用的是頭腦，不是技巧。」卡拉揚喜歡飆車，喜歡瑜珈跟運動，「這些都深深影響到我。」

如果說卡拉揚是慕特藝術上的父親，那麼已經是前夫的知名音樂家普列文，則已經從情人變成朋友。

慕特前些年接受採訪講到還是先生的普列文，微笑自然洋溢臉龐，她說普列文不喜歡她這樣形容，「但是我是非常仰慕他的一切。」慕特與普列文兩人互相扶持，也互相提攜，有了更多的音樂計畫。慕特除了用自己基金會名義委託普列文創作新曲之外，普列文要做德國童謠的專輯，慕特也幫普列文蒐集資料，慕特說，他最喜歡的一首德國兒歌就是《如果我是鳥，我一定飛向你》，兩人的感情，就在這首歌謠當中表露無遺。

慕特說普列文對各種音樂都瞭若指掌，自由進出，「也帶領我進入像是爵士樂。」但是普列文對慕特有何要求呢？在音樂上，普列文似乎有時候喜歡慕特可以拉慢一點，「但是他可能要我煮飯比較多。」

不知道是不是要慕特煮飯的原因，兩人已經在 2006 年離異。再談起普列文，慕特神情冷靜，用盡腦袋一切形容詞來讚美這個「朋友」。

香肩愛上小提琴

　　對於時尚跟服裝，慕特從一而終，她說一切都還是要為音樂服務，非常功能性，像她的禮服都是迪奧（Christian Dior）的首席設計師約翰・加利亞諾（John Galliano）設計，「其實我從以前到現在，對於禮服的剪裁有一定的要求，衣料一定是很舒適，可以讓我自由擺動，演奏小提琴的時候，不會受到干擾；一定是要露出肩膀，我喜歡我的皮膚真實地接觸到我的小提琴。」

　　慕特說她在青少年時期，有段時間會在琴上墊塊鹿皮，防止琴的滑動；嘗試一段時間之後，慕特發現自己的皮膚比墊鹿皮好用多了，再加上她有獨到的夾琴方法，讓她肩膀不會流汗、不會有減弱琴弦顫動的東西存在，就不會影響演出。「看看我還有多少錢，就買多少錢的禮服。」慕特大笑，她說她一年大概會訂製兩套禮服；不過在私底下，慕特的穿著非常簡單俐落，她說她並沒有特別注意哪個品牌，不過她很喜歡單色的服裝，簡單的剪裁，裡面經常是一件 T 恤加上皮外套，與她的知性相得益彰。

藝術與收藏積累品味

　　不開音樂會時，慕特有自己的藝術世界，她說她大量閱讀，喜歡左拉（Émile Zola）的作品；她也收藏一些藝術品，只要關注 1920 到 1940 年間的藝術家她都很喜愛。只要去法國，慕特都會去看奧塞美術館看莫內（Claude Monet）的畫；到台灣只要有空，她一定會去故宮博物院參觀，特愛宋瓷的溫潤，「就好像巴赫音樂中的簡單與聖潔。」

　　有時候音樂是很抽象的，抽象到無法解釋。慕特說她曾經教過一個天份極高的韓國學生演奏德布西的樂曲，但是這個學生怎麼拉都演奏不出味道，慕特一時之間也不知如何解釋法國音樂在風格上跟其他時代的音樂有多大的不同，「後來我們放下琴，走出去，一起去博物館欣賞法國印象派畫作，一看到畫，他就開竅了。」

大師開講技巧像刷牙

　　「技巧很重要，詮釋也很重要，技巧就像刷牙，是每個人必備的能力，但身體要健康不能只靠刷牙，其他方面都要顧及。」

　　「音樂是純粹的魔術，你要演奏就像你沒有演奏一樣，你要思考就像沒有思考一般。」

「情感要堆疊，才能爆發，作曲家寫三小節都一樣，但演奏三次都一樣那有多無聊！」

「盡可能把你的樂器發揮到淋漓盡致，用各種方式探索你樂器的底限，你才會發現更多可能。」

慕特在大師班中句句直探台灣音樂學習的弱點，有學員上台站姿難看；有學生只準備一個樂章，讓慕特非常訝異，「每首曲子都是完整的情感，只學一個樂章非常不智。」

兼顧事業與家庭

慕特說，她有一雙兒女，都在學音樂，老大瑞秋吹的是長笛，老二理查喜歡鋼琴，慕特說她曾經試過給老二拉小提琴，但是理查說他拉的音樂「怎麼跟媽媽都不一樣？」不過慕特並不會要求他們一定要當音樂家，慕特給了一雙兒女更多的路去選擇，讓他們有自己的發展。

慕特說，她平常非常忙碌，但是她一年總會留給孩子一段很完整的時間，一家人到一個大家都找不到的地方去度假，「那段時間，我就是二十四小時的媽媽。」慕特說她的孩子都了解這樣的生活，「她們也知道她們的媽媽在

音樂上有所追求，一家人永遠會互相支持。」

　　以前在巡演時，慕特偶爾會帶著孩子一起感受世界。天災人禍之處，充滿死亡，慕特說她的兩個孩子也都可以理解那種傷痛，「我自己身為一個長期的單親媽媽，非常可以了解那種失去親人的痛苦。」慕特說認為死亡並沒有真正消失些什麼，「我自己親身經歷過，你愛的人只是去到了另外一個地方。」如果有一天透過她的音樂，可以讓人們緊緊結合在一起，互相安慰，「我的生命好像就有了更多的意義。」

　　集美貌跟才華於一身，慕特出道 40 年，永遠讓自己保持在最佳狀態，但是問她音樂之外的「俗事」，這位女神一點都不太感興趣；問她欣賞怎樣的男人，她微笑但很堅決地說：「不予置評。」若讚美她的一切都那麼完美，慕特也只是很開心地說：「讚美非常迷人。」但是她不會一直延續跟音樂無關的話題。

　　的確，對慕特來說，這也真的不需要。

　　聽接待慕特的牛耳藝術可愛美眉說，慕特即使如此大牌，人卻一派謙和，採訪過後，果然也一如傳說。彩排音樂會之後，工作人員問她要走路還是要坐車回飯店？慕特

想了想，她說她走路一下，因為夜晚有涼涼微風，濕度對她的琴比較合適。

　　問她喜歡吃什麼，基本上沒有特殊要求，除了她一定要喝開特力（Gatorade）的補充體力飲料；至於她所到之處的空調，一定要維持在一定狀態，因為她的琴非常敏感。

　　原來不是慕特大牌，大牌的是慕特的小提琴，慕特讓這把百年名琴有了更真實的吟唱。

笑容比禮服更重要

　　「我不在乎年齡曝光，只想用音樂會記住這個重要的事件，傳達音樂的情感比我穿什麼禮服，台上表情是否滿溢笑容更重要。」

　　「過去 40 年演奏生涯裡，我有很多重要的時刻，台灣就是其中之一，20 年前第一次來台灣時，我看見滿場的年輕樂迷，專業又熱情，這是我非常喜歡來台灣演奏的重要原因。」

　　身為一個古典音樂家，她知道一定要用現代的方法，才能讓樂迷對古典音樂感到有趣，就像她的唱片封面照片，時尚與質感兼具，她不諱言也試了好多攝影師，最後

才決定由 Tina Tahir 來做百花齊放的「莫札特計畫」，最新的巴赫錄音則用了黑白兩色的極簡風格，與巴赫音樂的聖潔相互呼應，慕特說要讓古典音樂不是古董，永遠有現代感，吸引著一代代對音樂有渴慕的樂迷。

慕特說，也許古典音樂唱片產業會被改變，但是身為一位音樂家，「要找各種途徑為喜歡音樂的樂迷服務。」慕特說，要用現代的方法不要讓現代樂迷對古典音樂感到陌生。慕特對開發新樂迷也頗有一套，2016 年她受邀到柏林被稱為「新家園」以舊火車站改裝成的夜店，與多年的鋼琴家搭檔歐奇斯（Lambert Orkis）、伊朗大鍵琴家伊斯法哈尼（Mahan Esfahani）演出橫跨三個世紀的古典音樂，從巴赫、威爾第（Giuseppe Verdi）、蓋希文（George Gershwin）到約翰·威廉斯（John Williams）的作品，全場爆滿。

音樂家對於音樂市場的敏感，比一般人都敏銳，藝術行政在操作之際，一定要思考如何讓這些音樂與生活做出連結，慕特的理想是把她在德國俱樂部演出的輕鬆音樂會帶到亞洲，因為像蓋希文的音樂、電影配樂或者是海飛茲（Jascha Heifetz）的安可小品等，在不同的演出場合，就

可以讓更多人接觸到古典音樂。

那藝術行政呢？在國內走這一行的夥伴們，音樂會究竟要販賣的是甚麼？你的夢想藍圖又設定到哪裡？這是這一代藝術行政必須思考的課題。

這些音樂家的傳奇，除了音樂家本身的能量之外，絕對少不了藝術行政的推波助瀾，這些包括藝術經紀公司、唱片公司到所有無遠弗屆的傳媒，形成一個巨大的古典音樂產業跟網絡。音樂會、簽名會、自傳發表會，到更多的音樂教育，音樂大師班、演講與分享、慈善音樂會，公益到人道關懷，音樂為大正是如此。音樂家代表的不只是音樂會本身，這些都將成為人們繁忙生活中重要的潤滑劑，讓樂迷在音樂中得到安定的力量，在亂世找到人生叩問的解答。

音樂會究竟賣的是甚麼，那就看你心中的音樂花園究竟開得多茂盛，有多少美麗的故事可以分享，讓世界更馥美芬芳。

捲起袖子，我們一起努力吧！

第十章

安可・謝幕

實戰案例分享：

安可！安可！掌聲不絕於耳

　　許多音樂家在演出之前我們都會請教他們，今天是否有準備安可曲，如果是獨奏家，一般都會依他們演完當下的感覺來決定是否增加安可曲；不過也有不少音樂家會先將安可曲準備在手邊。但如果是大師級的獨奏家，他們信手捻來都是音樂，場場不同，或許是安可曲的氛圍沒有正常曲目當中的嚴謹以及負擔，因此有些安可曲演奏起來更為動人。

　　NTSO曾經邀請柏林愛樂單簧管首席奧登薩默（Andreas Ottensamer），他每一場音樂會所安排的安可曲，讓許多樂團老師相當驚艷，原因是每一場的安可曲都是獨一無二的，因為所演出的旋律可能來自於音樂廳場館須知注意事項所播放的音樂、快速產生靈感後的即興演奏，也有可能是炫技取寵的作品。短短的樂音，卻讓觀眾留下極為深刻的印象。當然這樣的呈現是具有絕對深厚的音樂造詣、技巧及素養，才有此能力將音樂玩弄於股掌之間，並且在謝幕之前留下完美的句點。

幕落是為了下一次的幕啟

　　經過冗長的準備，精心規劃的流程紛紛到位，音樂家正透過這座華麗的舞台將精彩的演出呈現在觀眾眼前，而成就音樂家這片舞台的，正是幕後這些藝術行政工作者；但反過來說，藝術行政工作者的掌聲，也是來自於每一位音樂家成功精彩的表現，彼此之間相輔相成，行政與藝術相互契合，成就了每一場動人的演出。

　　在所有音樂會即將結束之前，音樂家會有許多次謝幕的機會，但是謝幕的次數取決於觀眾對這場音樂會所回應的熱度；有的音樂家演出之後一次謝幕觀眾就迅速離開現場，也有一些音樂家在演出結束之後，由於表演所呈現的精彩程度讓觀眾久久不願離去，出來謝幕次數更是多次，時間也非常久，而這個代表著什麼？謝幕正是觀眾所給予一場舞台上演出的成果肯定與否最直接的表現，既多次時間又長，相信是大家對這場演出活動的高度肯定，因此觀眾們也更願意留下他們的時間給予演出者最高的肯定，甚至有時候欲罷不能，音樂家因此更會藉由多次的演出安可曲來滿足觀眾們的需求並回應觀眾的熱情。相信經常欣賞音樂會的觀眾對這些並不陌生，藝術行政工作者正是成就

這些熱情的推手。

　　幕落之前，後台的所有人員，每個人自己就定位，舞監將所有進入尾聲的流程再度確認並提醒所有人；正式落幕之後，接待音樂家的同仁，準備將台上賣力演出的音樂家安全接回休息室；譜務同仁準備將所有的樂譜依聲部清楚整理妥善收藏；前台的工作人員也如同歡送好友般，給予觀眾最誠摯的感謝，舞台上的所有物件則重新歸位，恢復平靜空台。

　　一切的一切，都是為了下一次的幕啟。

華麗舞台深夜告白，同好安可加油！

　　相較過去，近年國內許多學校都增設了藝術行政或藝術管理科系，讓有興趣的學子可以按照自己的興趣、性格選擇將來的工作，我們都了解，舞台只有一個，是高貴的，也是殘酷的，有些人天生祖師爺賞飯吃，就是有站在舞台上演出的特質，但更多學藝術的會將熱情轉而投注在藝術行政的專業上，用他們本身對於表演藝術的喜好與專業知識，繼續成為表演藝術的一份子，在這裡盡情揮灑。

　　近年來國內外場館紛紛開張，光是中國新的表演場

地、新的樂團、新的藝術節慶活動推陳出新，預算爆點；
台灣也不遑多讓，許多大大小小表演團隊、文化節慶、音
樂節等活動紛紛崛起，因此表演藝術行政專業的人才產生
了前所未有「供不應求」的狀況，有的需求在「劇場管理」
專業領域，有的需求在企劃行政、宣傳公關、媒體經營、
場域管理、品牌經營、樂團管理、活動推廣等等，但無論
是哪一項，都在在顯示這項專業的需求度。

　　專業與經驗，是成就藝術行政工作的不二法門，這些
年，當我們在學校指導相關課程的時候，我最喜歡在課程
當中看著許多年輕的學子對於課程的投入，雖然他們學的
不是音樂、不是戲劇、不是舞蹈，但是他們對表演藝術單
純喜好的熱誠，不輸給真正學習表演藝術專業的同學；藉
由這樣的熱誠，他們修讀了相關藝術行政課程，經由他們
所學專業，轉換至藝術行政發想創意上，讓企劃有了新的
思維，這正是我們所期待的。

　　不要忘記，華麗舞台背後的每一位「我們」，都是成就
舞台最重要的推手，同好，安可——加油！

後記

佳瑩

在祕笈撰稿即將進入尾聲的時候，也是 NTSO 年度開季製作馬勒巨作《第八號千人交響曲》正如火如荼展開的最後階段，在這個演出製作過程當中，由於舞台演出人數多達 500 位以上，因此無論場地的整合，規劃，演出團隊的溝通、協調，行政資源的統整，音樂專業的統籌等等都讓我們的團隊在所有行政工作中有了更多的成長與學習。

這可以說是近年來台灣兩大樂團最大的合作，音樂會背後，是許多因為主觀所產生的觀點，透過雙方藝術行政團隊的努力與不斷溝通，終於讓每一個環節都有最好的發揮。音樂會上，指揮家水藍的細心整合與棒下的獨特詮釋，不但讓兩團超過百位團員都深受感染，也感動了台下爆滿樂迷。當台中中山堂以及台北國家音樂廳兩場滿座的觀眾給予舞台上所有演出者高度肯定掌聲的同時，在音樂會背後的我們，覺得一切都值得了，因為這掌聲絕對，同時，屬於在後台以及在台下的我們。

出版這本祕笈，我不知道會有多少正在這藝術行政領域上奮鬥的朋友可以經由這本書幫助他們找到解決的答案，也不知道會有多少愛樂者，因為這本祕笈窺看了華

麗舞台背後種種有趣的內容，而後成為音樂會的忠實粉
絲，無論您是哪一種，我們都希望讓您們認識表演藝術
行政工作者最真實的一面，更希望透過這本祕笈讓每位
同好者學得一身好武功，展現於表演藝術的華麗舞台。

靜瑜

信心的報酬，就是你終將看見相信的事物。

與其放任事情敗壞，往不可逆的慘局走去，不如努力
做一點甚麼，讓當初堅持的美好可以延續下去，這不僅僅
是鼓舞人心，其實也是救贖自己。

長期站在文化界觀察，藝術行政講白了，就是撞鐘兼
校長的工作。哪裡有裂痕，就往哪裡補洞，這是一個團隊
合作，缺一都不會完美。藝術行政也是一個心臟要很強的
工作，每一場音樂會再怎樣完整，都會有如魔鬼般的細節
或者是出人意料的意外，正在大家跑進跑出的同時出來嚇
人，來一個措手不及。

好比 2017 年表演藝術界最大事件，因政治因素，委內
瑞拉政府再次取消了西蒙・玻利瓦爾交響樂團（Orquesta

Sinfónica Simón Bolívar）的出訪簽證，台灣、香港與廣州的演出被迫取消。這個原本是台灣表演藝術經紀史上損失最慘重，一次取消五場國際大團的事件，卻在短短幾天內逆轉。就在一週後，主辦單位老牌古典音樂經紀公司牛耳藝術火速協調代打節目，邀請奧地利指揮克里斯蒂安·阿閔（Christian Arming）領軍維也納室內管弦樂團（Vienna Chamber Orchestra）來台演出三場。

「要在極短時間找到一個國際樂團的確非常不容易，但我們必須要努力，透過廣大的國際網絡，相關單位的體諒以及企業贊助的支持，我們終於底定。」牛耳藝術總監牛效華表示，由於時間非常非常緊迫，前兩天演出無法保住，但後三場他努力讓樂迷一樣有好的音樂會可以聆賞，「我無法想像國家音樂廳連續五個晚上沒有音樂會演出，我們必須努力。」

賭一口氣，幾天不眠不休，牛耳藝術確定了維也納室內管弦樂團演出。該團成軍超過 70 年，草創期間與曼紐因（Yehudi Menuhin）有深刻而重要的合作關係，樂團也是維也納音樂廳大廳「古典交響」與「聲樂」系列的客座樂團，成績深受肯定。

　　台北開五場音樂會，救回三場，完成了不可能的任務，相較於其他城市包括香港跟廣州各五場則是選擇讓觀眾退票，平心而論，台灣的危機處理可以給一百個讚。

　　我們往往會因為自己過去的「成見」，而忘記用另一雙眼、另一種心情去發掘身邊突發事件帶來的意義。這個危機處理從事件發生到音樂會順利舉行，我每天接收第一手資訊，全球藝術經紀公司或交響樂團有漫天開價的、有拿翹的，但也有張開雙臂挽起衣袖願意一起協助解決的；五分鐘之內有接到電話，機會就是你的；多考慮十分鐘，機位已經拉掉；每一分每一秒，感受到的不單單只是主其事者在選擇好或不好、要或不要的問題，而是多年經驗與品味積累所做成的判斷，在全球表演藝術經紀產業的發展中，這個搶救因為杜達美（Gustavo Dudamel）而取消五場音樂會的危機處理過程中，台灣一點都不遜色！

　　藝術行政的迷人之處，也正在此，榮耀的不只是站在台上的音樂家，也是忠於崗位的自己。希望這本小書可以開啟讀者對於音樂會背後的想像，持續認同也持續深愛古典音樂。

　　我們音樂會上見！

國家圖書館出版品預行編目 (CIP) 資料

華麗舞台的深夜告白：賣座演出製作祕笈 / 林佳瑩, 趙靜瑜
著 .-- 初版 .-- 臺北市：有樂出版, 2018.03
　　面 ;　　公分 .-- (有樂映灣 ; 3)
ISBN 978-986-93452-9-3(平裝)

1. 音樂會 2. 藝術行政

910.39　　　　　　　　　　　　107002390

︴有樂映灣 03

華麗舞台的深夜告白－賣座演出製作祕笈

作者：林佳瑩、趙靜瑜
發行人兼總編輯：孫家璁
副總編輯：連士堯
責任編輯：林虹聿
校對：陳安駿、王凌緯、洪雪舫
封面、版型設計：黃巧玲

出版：有樂出版事業有限公司
地址：114 台北市內湖區瑞光路 583 巷 30 號 7 樓
電話：（02）25775860
傳真：（02）87515939
Email：service@muzik.com.tw
官網：http://www.muzik.com.tw
客服專線：（02）25775860
法律顧問：天遠律師事務所 劉立恩律師

總經銷：大和書報圖書股份有限公司
地址：242 新北市新莊區五工五路 2 號
電話：（02）89902588
傳真：（02）22997900

印刷：宇堂印刷設計有限公司
初版：2018 年 03 月
定價：300 元

Printed in Taiwan
有樂出版 版權所有 翻印必究

《華麗舞台的深夜告白》X《MUZIK 古典樂刊》
獨家專屬訂閱優惠

為感謝您購買《華麗舞台的深夜告白－賣座演出製作祕笈》
憑此單回傳將可獲得《MUZIK古典樂刊》專屬訂閱方案：
訂閱一年《MUZIK古典樂刊》11期，
優惠價NT$1,650（原價NT$2,200）

超有梗
國內外音樂家、唱片與演奏會最新情報一次網羅。
把音樂知識變成幽默故事，輕鬆好讀零負擔！

真內行
堅強主筆陣容，給你有深度、有觀點的音樂視野。
從名家大師到樂壇新銳，台前幕後貼身直擊。

最動聽
音樂家故事＋曲目導聆：作曲家生命樂章全剖析。
免費線上歌單：雙重感官享受，聽見不一樣的感動！

SHOP MUZIK 購書趣
即日起加入會員，結帳不限金額免運費
SHOP MUZIK：http://shop.muzik.com.tw/

有樂精選・值得典藏

音樂日和　　精選日系著作，知識、實用、興趣等多元主題一次網羅

福田和代
碧空的卡農－航空自衛隊航空中央樂隊記事

航空自衛隊的樂隊少女鳴瀨佳音，
個性冒失卻受到同僚朋友們的喜愛，
只煩惱神祕體質容易遭遇突發意外與謎團；
軍中樂譜失蹤、無人校舍被半夜點燈、
樂器零件遭竊、戰地寄來的空白明信片……
就靠佳音與夥伴們一同解決事件、揭發謎底！
清爽暖心的日常推理佳作，熱情呈現！

定價：320 元

茂木大輔
樂團也有人類學？超神準樂器性大解析

《拍手的規則》人氣作者茂木大輔
又一幽默生活音樂實用話題作！
是性格決定選樂器、還是選樂器決定性格？
從樂器的音色、演奏方式、合奏定位出發，
詼諧分析樂手個性與社交差異的觀察論點，
還有 30 秒神準心理測驗幫你選樂器，
最獨特多元的樂團人類學、盡收一冊！

定價：320 元

百田尚樹
至高の音樂 2：這首名曲超厲害！

《永遠の 0》暢銷作者百田尚樹
人氣音樂散文集《至高の音樂》續作
精挑細選古典音樂超強名曲 24 首
侃侃而談名曲與音樂家的典故軼事
見證這些跨越時空、留名青史的古典金曲
何以流行通俗、魅力不朽！

定價：320 元

茂木大輔
《交響情人夢》音樂監修獨門傳授：
拍手的規則－教你何時拍手，帶你聽懂音樂會！

由日劇《交響情人夢》古典音樂監修
茂木大輔親撰
無論新手老手都會詼諧一笑、
驚呼連連的古典音樂鑑賞指南
各種古典音樂疑難雜症
都在此幽默講解、專業解答！

定價：299 元

百田尚樹
至高の音樂：百田尚樹的私房古典名曲

暢銷書《永遠的0》作者百田尚樹
2013 本屋大賞得獎後首本音樂散文集，
親切暢談古典音樂與作曲家的趣聞軼事，
獨家揭密啟發創作靈感的感動名曲，
私房精選 25+1 首不敗古典經典
完美聆賞·文學不敵音樂的美妙瞬間！

定價：320 元

藤拓弘
超成功鋼琴教室經營大全
～學員招生七法則～

個人鋼琴教室很難經營？
招生總是招不滿？學生總是留不住？
日本最紅鋼琴教室經營大師
自身成功經驗不藏私
7 個法則、7 個技巧，
讓你的鋼琴教室脫胎換骨！

定價：299 元

西澤保彥
幻想即興曲－偵探響季姊妹～蕭邦篇

一首鋼琴詩人的傳世名曲，
一宗嫌疑犯主動否認有利證詞的懸案，
受牽引改變的數段人生，
跨越幾十年的謎團與情念終將謎底揭曉。
科幻本格暢銷作家首度跨足音樂實寫領域，
跨越時空的推理解謎之作，
美女姊妹偵探系列 隆重揭幕！

定價：320 元

宮本円香
聽不見的鋼琴家

天生聽不見的人要如何學說話？
聽不見音樂的人要怎麼學鋼琴？
聽得見的旋律很美，
但是聽不見的旋律其實更美。
請一邊傾聽著我的琴聲，一邊看看我的「紀實」吧。

定價：320 元

樂洋漫遊

典藏西方選譯，博覽名家傳記、經典文本，
漫遊古典音樂的發源熟成

伊都阿‧莫瑞克
莫札特，前往布拉格途中

一七八七年秋天，莫札特與妻子前往布拉格的途中，
無意間擅自摘取城堡裡的橘子，因此與伯爵一家結下
友誼，並且揭露了歌劇新作《唐喬凡尼》的創作靈感，
為眾人帶來一段美妙無比的音樂時光……
一顆平凡橘子，一場神奇邂逅
一同窺見，音樂神童創作中，靈光乍現的美妙瞬間。
【莫札特誕辰 260 年紀念文集　同時收錄】
《莫札特的童年時代》、《寫於前往莫札特老家途中》

定價：320 元

基頓・克萊曼
寫給青年藝術家的信

小提琴家　基頓・克萊曼
數十年音樂生涯砥礪琢磨
獻給所有熱愛藝術者的肺腑箴言
邀請您從書中的犀利見解與寫實觀點
一同感受當代小提琴大師
對音樂家與藝術最真實的定義

定價：250 元

菲力斯・克立澤&席琳・勞爾
音樂腳註
我用腳，改變法國號世界！

天生無臂的法國號青年
用音樂擁抱世界
2014 德國 ECHO 古典音樂大獎得主
菲力斯・克立澤用人生證明，
堅定的意志，決定人生可能！

定價：350 元

瑪格麗特・贊德
巨星之心～莎賓・梅耶音樂傳奇

單簧管女王唯一傳記　全球獨家中文版
多幅珍貴生活照　獨家收錄
卡拉揚與柏林愛樂知名「梅耶事件」
始末全記載
見證熱愛音樂的少女逐步成為舞台巨星
造就一代單簧管女王傳奇

定價：350 元

路德維希・諾爾
貝多芬失戀記－得不到回報的愛

即便得不到回報　亦是愛得刻骨銘心
友情、親情、愛情，真心付出的愛若是得不到回報，
對誰都是椎心之痛。
平凡如我們皆是，偉大如貝多芬亦然。
珍貴文本首次中文版　問世解密
重新揭露樂聖生命中的重要插曲

定價：320 元

有樂映灣　　發掘當代潮流，集結各種愛樂人的文字選粹，
感受台灣樂壇最鮮活的創作底蘊

胡耿銘
穩賺不賠零風險！
基金操盤人帶你投資古典樂

從古典音樂是什麼，聽什麼、怎麼聽，
到環遊世界邊玩邊聽古典樂，閒談古典樂中魔法與命
理的非理性主題、名人緋聞八卦，基金操盤人的私房
音樂誠摯分享不藏私，五大精彩主題，與您一同掌握
最精密古典樂投資脈絡！
快參閱行家指引，趁早加入零風險高獲益的投資行列！

定價：400 元

blue97
福特萬格勒：世紀巨匠的完全透典

《MUZIK 古典樂刊》資深專欄作者
華文世界首本福特萬格勒經典研究著作
二十世紀最後的浪漫派主義大師
偉大生涯的傳奇演出與版本競逐的錄音瑰寶
獨到筆觸全面透析　重溫動盪輝煌的巨匠年代
★隨書附贈「拜魯特第九」傳奇名演復刻專輯

定價：500 元

《華麗舞台的深夜告白－賣座演出製作祕笈》獨家優惠訂購單

訂戶資料

收件人姓名：＿＿＿＿＿＿＿＿＿＿＿＿ □先生　□小姐

生日：西元 ＿＿＿＿＿＿ 年 ＿＿＿＿ 月 ＿＿＿＿ 日

連絡電話：（手機）＿＿＿＿＿＿＿＿＿＿ （室內）＿＿＿＿＿＿＿

Email：＿＿＿＿＿＿＿＿＿＿＿＿＿＿＿＿＿＿＿＿＿

寄送地址：□□□ ＿＿＿＿＿＿＿＿＿＿＿＿＿＿＿＿＿＿＿＿

＿＿＿＿＿＿＿＿＿＿＿＿＿＿＿＿＿＿＿＿＿＿＿＿＿＿＿＿＿＿

信用卡訂購

□ VISA　□ Master　□ JCB（美國 AE 運通卡不適用）

信用卡卡號：＿＿＿＿-＿＿＿＿-＿＿＿＿-＿＿＿＿

有效期限：＿＿＿＿＿＿＿

發卡銀行：＿＿＿＿＿＿＿＿＿＿＿

持卡人簽名：＿＿＿＿＿＿＿＿＿＿＿＿

訂購項目

□《MUZIK 古典樂刊》一年 11 期，優惠價 1,650 元

□《碧空的卡農－航空自衛隊航空中央樂隊記事》優惠價 253 元

□《樂團也有人類學？超神準樂器性格大解析》優惠價 253 元

□《至高の音樂 2：這首名曲超厲害！》優惠價 253 元

□《穩賺不賠零風險！基金操盤人帶你投資古典樂》優惠價 316 元

□《莫札特，前往布拉格途中》優惠價 253 元

□《幻想即興曲－偵探響季姊妹～蕭邦篇》優惠價 253 元

□《至高の音樂：百田尚樹的私房古典名曲》優惠價 253 元

□《福特萬格勒～世紀巨匠的完全透典》優惠價 395 元

□《貝多芬失戀記－得不到回報的愛》優惠價 253 元

□《巨星之心～莎賓・梅耶音樂傳奇》優惠價 277 元

□《音樂腳註》優惠價 277 元

□《寫給青年藝術家的信》優惠價 198 元

□《聽不見的鋼琴家》優惠價 253 元

□《超成功鋼琴教室經營大全》優惠價 237 元

□《拍手的規則》優惠價 237 元

劃撥訂購　劃撥帳號：50223078　戶名：有樂出版事業有限公司
ATM 匯款訂購（匯款後請來電確認）
國泰世華銀行（013）　帳號：1230-3500-3716
請務必於傳真後 24 小時後致電讀者服務專線確認訂單
傳真專線：（02）8751-5939

有樂出版

請　貼　郵　資

11492　台北市內湖區瑞光路 583 巷 30 號 7 樓

有樂出版事業有限公司　編輯部　收

請沿虛線對摺

有樂出版

有樂映灣 03　　《華麗舞台的深夜告白－賣座演出製作祕笈》

填問卷送雜誌！

只要填寫回函完成，並且留下您的姓名、E-mail、電話以
及地址，郵寄或傳真回有樂出版事業有限公司，即可獲得
《MUZIK古典樂刊》乙本！（價值NT$200）

《華麗舞台的深夜告白－賣座演出製作祕笈》讀者回函

1. 姓名：＿＿＿＿＿＿＿＿＿，性別：□男　□女
2. 生日：＿＿＿＿＿＿＿年＿＿＿＿＿＿＿月＿＿＿＿＿＿＿日
3. 職業：□軍公教　□工商貿易　□金融保險　□大眾傳播
　　　　　□資訊業　□製造業　　□服務業　　□學生　　　□其他
4. 教育程度：□國中以下　□高中/職　□大學/專科　□碩士以上
5. 平均年收入：□ 25 萬以下　□ 26-60 萬　□ 61-120 萬　□ 121 萬以上
6. E-mail：＿＿＿＿＿＿＿＿＿＿＿＿＿＿＿＿＿＿＿＿＿＿＿＿＿＿
7. 住址：＿＿＿＿＿＿＿＿＿＿＿＿＿＿＿＿＿＿＿＿＿＿＿＿＿＿＿
8. 聯絡電話：＿＿＿＿＿＿＿＿＿＿＿＿＿＿＿＿＿＿＿＿＿＿＿＿
9. 您如何發現《華麗舞台的深夜告白－賣座演出製作祕笈》這本書的？
　　□在書店閒晃時　　　□網路書店的介紹，哪一家：＿＿＿＿＿＿＿
　　□ MUZIK 古典樂刊推薦　□朋友推薦
　　□其他：＿＿＿＿＿＿＿
10. 您習慣從何處購買書籍？
　　□網路商城（博客來、讀冊生活、PChome...）
　　□實體書店（誠品、金石堂、一般書店 ...）
　　□其他：＿＿＿＿＿＿＿
11. 平常我獲取音樂資訊的管道是……
　　□電視　□廣播　□雜誌/書籍　□唱片行
　　□網路　□手機 APP　□其他：＿＿＿＿＿＿＿＿
12. 《華麗舞台的深夜告白－賣座演出製作祕笈》，我最喜歡的部分是……（可複選
　　□作者序　　□推薦序　　□第一章　　□第二章
　　□第三章　　□第四章　　□第五章　　□第六章
　　□第七章　　□第八章　　□第九章　　□第十章
　　□後記
13. 《華麗舞台的深夜告白－賣座演出製作祕笈》吸引您的原因？（可複選）
　　□喜歡封面設計　　□喜歡古典音樂　　□喜歡作者
　　□價格優惠　　　　□內容很實用　　　□其他：＿＿＿＿＿＿＿
14. 您希望我們未來出版何種書籍？
＿＿＿＿＿＿＿＿＿＿＿＿＿＿＿＿＿＿＿＿＿＿＿＿＿＿＿＿＿＿＿＿
15. 您對我們的建議：
＿＿＿＿＿＿＿＿＿＿＿＿＿＿＿＿＿＿＿＿＿＿＿＿＿＿＿＿＿＿＿＿
＿＿＿＿＿＿＿＿＿＿＿＿＿＿＿＿＿＿＿＿＿＿＿＿＿＿＿＿＿＿＿＿
＿＿＿＿＿＿＿＿＿＿＿＿＿＿＿＿＿＿＿＿＿＿＿＿＿＿＿＿＿＿＿＿